CMAƷ!!
臺灣同人極限誌

本期封面Vol.16 / KC

序言

Cmaz!!臺灣同人極限誌邁向第十六期囉，而且2013年也漸漸步入尾聲了，非常感謝各位讀者今年的鼓勵與支持，未來我們將會持續致力在Cmaz上不斷提供高品質的圖畫、創作以及最新穎的資訊，讓Cmaz伴隨著台灣ACG創作不斷成長。這期的封面繪師「KC」是一位擅長厚塗渲染、注重顏色交錯感的實力派繪師，作品寫實卻又十分活潑，彷彿有生命地的呈現在各位眼前。而這期的專欄開設了Cmaz第三彈的「讀者投稿」專區，收錄了多位讀者所發表的精彩作品要呈現給各位，就讓我們趕緊來欣賞這些繪師們的用心與熱情吧！

Contents

珍奶三姊妹

珍奶 三姊妹 Pearl milk tea

這次的主題延續了上一期「進擊的蚵仔煎」食物擬人為主軸，而提到台灣美食文化，當然不能少掉飲品類的代表－珍珠奶茶。而近年來珍珠奶茶的變化越來越多，消費者的選擇也更加多樣化，比方像仙草、布丁、椰果、粉條、蒟蒻...等等，都是非常有特色的配料，因此這次的主題「珍奶三姊妹」，除了將飲料擬人化之外，還可發揮創意將其他配料也一同加入作品裡面，就讓我們來欣賞珍珠奶茶不同以往的魅力吧！

● 台灣飲品代表－珍珠奶茶

珍珠奶茶（Pearl milk tea），又稱粉圓奶茶、或波霸奶茶，簡稱珍奶，是一項於1980年代發明及廣傳於台灣的茶類飲料，將「粉圓」（珍珠）加入香醇的奶茶中，由於口感特殊，所以受到廣大的歡迎與回響，更成為台灣最具代表性的飲料與小吃之一，多年來，已經由台灣流行至東亞、歐洲、美國甚至中東國家等地方。

珍珠的主要成份為澱粉，通常由太白粉、地瓜粉、馬鈴薯粉或果凍粉所製成直徑5～10公釐的澱粉球，並添上水、糖及香料，其顏色、口感依成分不同而不同。

● 珍珠奶茶的歷史

臺灣有兩間店舖宣稱是珍珠奶茶發明者，一是台中的春水堂，一是臺南的翰林茶館。

春水堂創辦者劉漢介，於1983年開始實驗製作珍珠奶茶，由店內女職員林秀慧調製成功。（春水堂也宣稱泡沫紅茶為其發明。）當時所加材料為水果、糖漿、糖漬地瓜、和粉圓。他推出的奶茶剛開始的時候並不受到歡迎，但是偶然機緣下，經一家日本電視節目的訪問後，終於吸引了注意。

另一說則是由臺南市翰林茶館涂宗和先生所發明，據稱約1987年在鴨母寮市場見得白色粉圓得到靈感。故早期珍珠為白色，而後才改為黑色今貌。

為了爭論誰是發明珍珠奶茶，「春水堂」和「翰林茶館」曾互相告到台灣法院。但也因為這兩家店皆未申請專利權或商標權，才使得珍珠奶茶成為臺灣最具代表性的國民飲料。

● 珍珠奶茶－另類的「台灣之光」

1990年－珍珠奶茶登陸香港，台灣的連鎖店快速地在香港各區開業，譬如休閒小站、快可立等。

2009年－珍珠奶茶登上「夏季聽障奧林匹克運動會」閉幕式菜單，珍珠奶茶打開國際知名度。

2011年－珍珠奶茶獲中華民國建國一百年基金會選為建國百年珍珠奶茶代表。

2012年－德國麥當勞獨步開賣珍珠奶茶

近年來在柏林、巴黎、倫敦、雪梨、蒙特婁、伊斯坦堡等全球各大城市，都能看到珍珠奶茶的身影，粗估歐洲已有數千家珍奶專賣店。

Yanos
嘿，排隊好嗎？

如果想把一杯珍珠奶茶做得恰到好處，尤其是想在裡面加入三種不同的配料時，完美的順序想必就是她美味的關鍵。

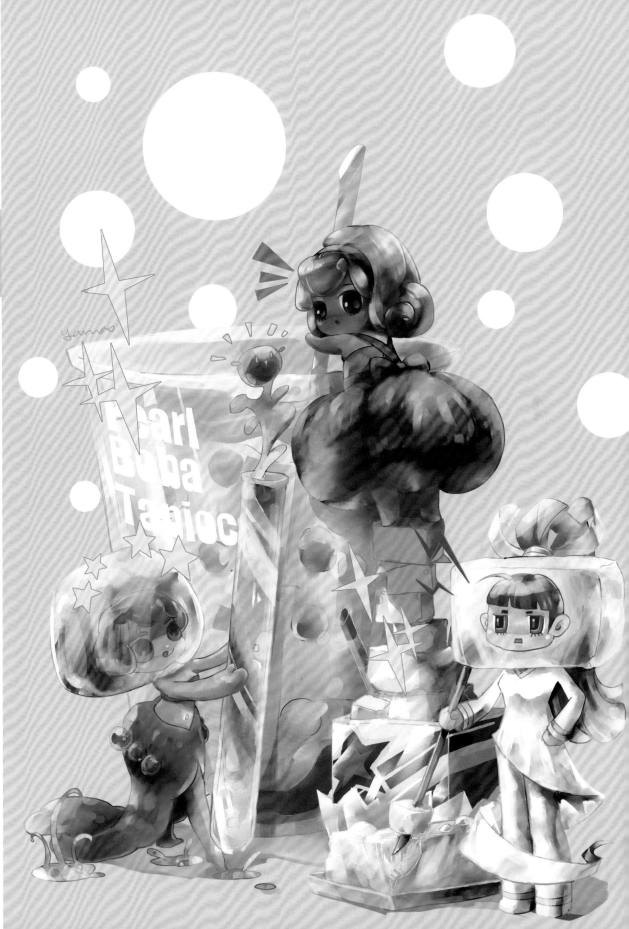

高孟和
珍珠奶茶三姊妹

夏天可說是像珍珠奶茶之類的飲品，
最暢銷的季節，夏天除了熱之外，讓
人想到的就是消暑的海邊活動，還有
泳裝…

☯ 珍珠奶茶的絕佳配料

近年來有許多的配料加入的珍珠奶茶的行列，讓原本以「珍珠」為主的飲料更多樣化。

常見的配料有：

珍珠：即粉圓，有分大顆（波霸）及小顆。

包心粉圓：加入一顆完整的紅豆於珍珠的核心中，有「外軟心脆」的口感為調味。

椰果：如椰果紅茶、椰果綠茶、椰果奶茶等。

仙草：有些原先於冬日賣燒仙草的店家，於夏日時轉型後的創意產物。

布丁：有以加入市售（或自製）的固體狀布丁，也有些店面是以布丁粉作為調味。

愛玉：早期出沒於鄉下的傳統市場，後來轉型時也帶入飲料的口味變化。

蒟蒻：曾經爆紅的健康食品，隨後因為市場追求健康取向，而被廣汎應用於各飲料之中，大多為有嚼勁的口感。

寒天：主要成分是「海藻膠」這一種多醣體，具有大量膳食纖維，口感類似蒟蒻、蘆薈，許多人會用寒天取代波霸，以降低其奶的熱量。

其他還有：蘆薈、粉條、米苔目、咖啡凍、冰淇淋、奶霜（奶蓋）...等等配料。

☯ 珍珠奶茶對茶文化的影響

台灣早期的珍珠奶茶誕生於泡沫紅茶店，多半強調奶茶必須新鮮現搖。但自從連鎖式珍珠奶茶出現後，為了口味管理與加快產生提供速度，不少連鎖店改用事先調好的奶茶，先調好的奶茶多半也不是在開店前以紅茶跟奶精調出，而是總店直接以奶茶粉的形式提供到店裡，加水即可。

除了調製的時間縮短之外，珍珠奶茶興起也影響了自動封口機的發明，在大陸等地甚至有人認為台灣珍珠奶茶最大的特色就是使用自動封口機封口。

另外，珍珠奶茶的出現，也讓消費者在購買茶飲時，有了額外的選擇：

甜度

基本上以果糖為主，每家店的基本甜度都略有不同，且與製作的店員有關，若沒有特別說明就是基本甜度。

全糖：果糖量依各店家標準不同，放入標準的量。

半糖：果糖量只放該店家標準量之一半。

少糖（八分糖）：果糖量較店家標準量略少，約為八成的量。

微糖（三分糖）：果糖量少於該店標準之一半，多為三分糖。

無糖：不添加任何甜味，也有一些擔心珍珠熱量，或是只想喝珍珠甜味的顧客會選擇無糖。

冰量

珍珠奶茶多半是冷飲，因此此會加冰塊，但冰塊若太多則時間一長便會使飲料味道變淡，因此，有些店家特意將奶茶調的較甜，讓冰塊融化後仍能保有甜味。但因冰塊會佔去杯子的體積，且大多數店家奶茶均為預泡已放在冰箱內冰過，故一些精打細算的人會要求去冰以喝到較多的飲料。另有許多注意健康或女性朋友，在特定期間也會選擇去冰。

全冰：冰塊量依各店家標準不同，放入標準的量，一般冰量如果沒有特要求店家減量，幾乎都是全冰。

少冰：冰塊量依各店家標準不同只放一半，不過依店家習慣不同，標準不一定介定於一半，大部份顧客都會選擇少冰，避免飲料先甜後淡。

少少冰（微冰）：冰塊放到約只有飄浮在杯部上層的一至三層，大多是會在短時間喝完的顧客所會要求的方式之一。

去冰：只放一些冰塊，讓飲料於調味完成後只有冰涼感而看不見冰塊；有些店家的飲料原先就已經有冰涼，則是直接不放任何冰塊。

資料來源：維基百科

PEARL MILK TEA

KC
寫實卻充滿生命力

Cmaz!! 台灣同人極限誌一直致力於臺灣ACG的發展，為臺灣ACG發掘不廣為人知卻實力堅強的插畫家，這期我們邀請到的是在第十四期所出現的繪師「KC」，他擅長厚塗渲染、注重顏色交錯感，寫實卻又十分活潑，彷彿有生命地的呈現在各位眼前，正因為這樣的特質，這次就將KC介紹給更多讀者認識囉！

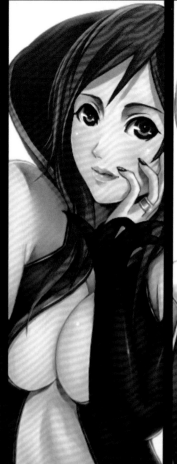
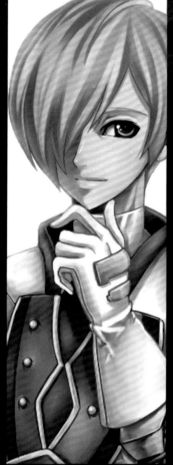

Dragon Nest

Dragon Nest

龍之谷應該是我畫過最多的同人作品了，第一次把 5 種職業都畫出來～
要表達出 5 種職業的不同性格～真的滿有挑戰性的～所以畫起來也特
別的有幹勁 ^~^

寫實卻充滿生命力

こ：非常開心能夠訪問到 KC，首先想
請問 KC 是什麼時候開始接觸同人
創作？是什麼契機讓您喜歡上畫畫
呢？家人和朋友對於您從事 ACG
繪圖的想法是？

KC：我也非常榮幸能受邀訪談，我開始
接觸同人創作是肇始於國二時期，
我認為生活中到處都有靈感，所有
我喜歡想到什麼時就隨手把它記錄
下來，所以我的課本、筆記本、畫
本、等，只要是隨手可得的一張
紙和給我一支筆，我就可以把我腦
中的畫面輸出於實體平面，把我的
理想熱情投注在一張張的創作裡。
對我來說，靈感就是生活，生活即
是創作。

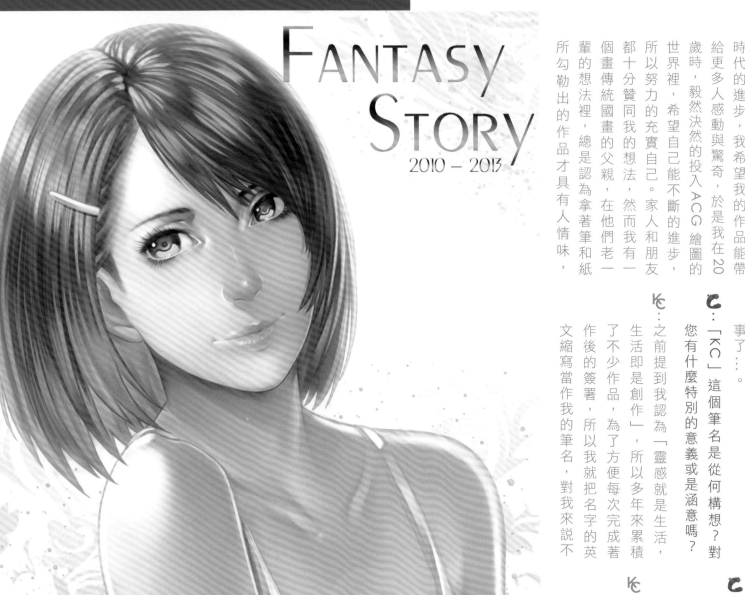

FANTASY STORY
2010 – 2013

記得以前電腦世代還沒來臨時，筆和紙是一個畫家最基本的配備，但隨著時代的進步，我希望我的作品能帶給更多人感動與驚奇，於是我在20歲時，毅然決然的投入ACG繪圖的世界裡，希望自己能不斷的進步，所以努力的充實自己。家人和朋友都十分贊同我的想法，然而我有一個畫傳統國畫的父親，在他們老一輩的想法裡，總是認為拿著筆和紙所勾勒出的作品才具有有人情味，故當中跟父親也經過了一段世代的溝通與交流，而這又是另一段的故事了…。

c：「KC」這個筆名是從何構想？對您有什麼特別的意義或是涵意嗎？

KC：之前提到我認為「靈感就是生活，生活即是創作」，所以多年來累積了不少作品，為了方便每次完成著作後的簽署，所以我就把名字的英文縮寫當作我的筆名，對我來說不想錯失創作和為了保有作品所屬的方便即是K.C這個筆名對我的涵意。

c：有影響您最深的電玩作品是電玩作品是您特別喜歡的？畫風有因此有被影響嗎？或是有特別喜歡哪些作品想跟讀者分享呢？

KC：對我影響最深的電玩作品是「FINAL FANTACY」，我喜歡這個作品的對人物刻畫的精緻度與細膩度，因為這會鞭策更專注於繪畫，

fantasystory

這是今年7月所出刊的個人畫冊集 fantasystory 裡的封面人物.本來是畫男生.後來聽了 KRENZ 老師的建議又延伸了一位女角色出來做搭配。

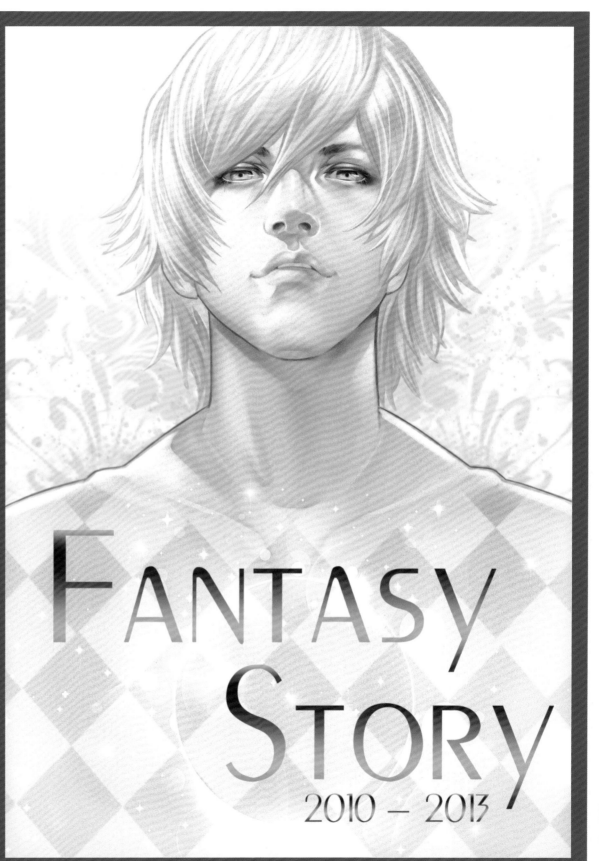

FANTASY STORY
2010 — 2013

使我的畫風能更精準，期待自己有一天在對人物的刻畫上能與之相比擬。

c：您在創作的時候曾經有遇過什麼瓶頸嗎？之後克服的過成與方法是什麼呢？

KC：有時候因為自己對事事要求完美的個性，總希望自己能盡自己的每一分心力去完成最完美的作品，畢竟最基本的要先能夠感動自己的作品才能感動別人。所以當我認為自己的作品不斷的修改還不盡完善時，就會感到焦躁，這就是我最大的瓶頸。但多虧於有在背後支持我的朋友與家人的鼓勵，所以我總是發發牢騷之後，不敢鬆懈的繼續往前邁進。

fantasystory

這是今年 7 月所出刊的個人畫冊集 fantasystory 裡的封面人物. 本來是畫男生. 後來聽了 KRENZ 老師的建議又延伸了一位女角色出來做搭配。

進擊の巨人 ミカサ

三笠是巨人裡我最喜歡的女角..他的個
性與眼神的那種獨特的 FU 實在讓我無
法抗拒阿~~(假淡定)´__>`

不滅君王

[不滅君王]是幫河圖文化所繪製的小說封
面也是第一次會接觸小說封面的繪製。非常
的緊張又興奮~也讓我又累積了新的經驗!!

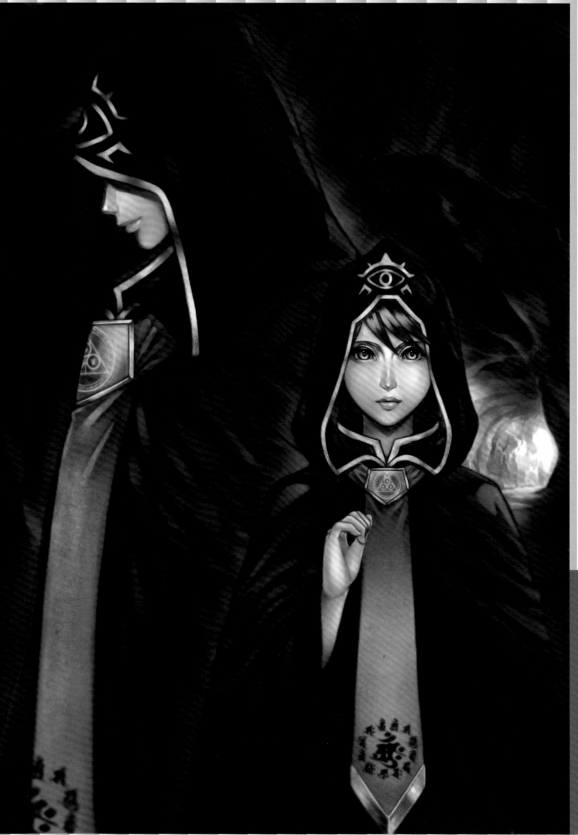

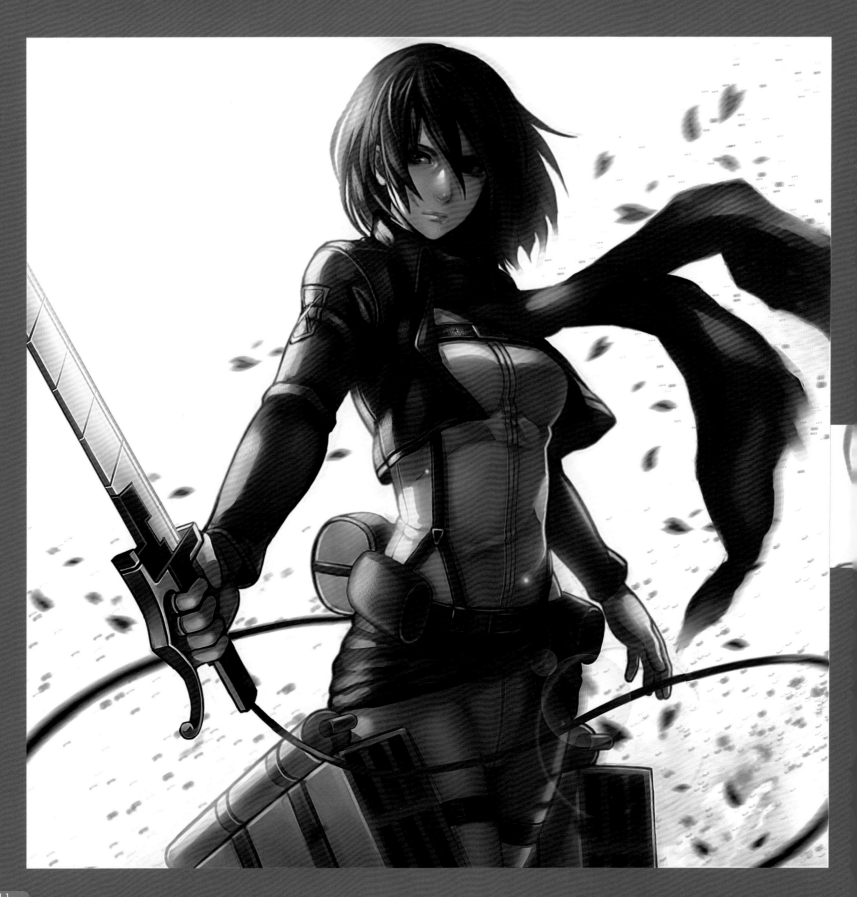

ⓚⒸ：請問 KC 的創作，除了繪畫以外，是否有參與涉略其他領域，例如：小説、電玩、Cosplay…等等。如果有的話，有創作或參與過哪些作品？

ⓚⒸ：曾有幸受邀參與小説封面以及卡牌遊戲的創作，每次都讓我有很大的突破性，所以很珍惜每次受邀的合作，因為這會豐富我的閱歷，讓我學習到更多。

ⒸＳ：KC 平時創作的主題或是想法的來源都來自哪裡呢？創作主題有參考的對象嗎？

ⓚⒸ：我有一位十分景仰的繪師 Krenz，我會把生活中帶給我感動的事物與我所崇拜敬重的繪師作品相結合，衍生出我的創作主題。希望能把我所在意的人事物融合在一起，進而展現在我的作品中。

文化

這是幫飛魚創意繪製的人物設定是以桃園文化為主....在人物當中分成 4 種元素分別以動畫、漫畫、遊戲、玩具，來繪製這個角色畫起來相當的有趣。^^

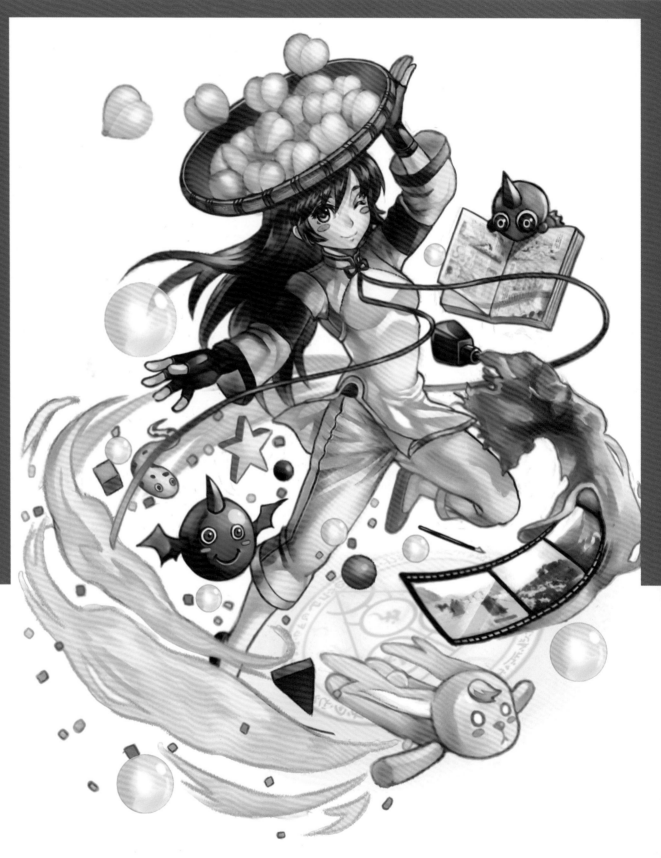

℃：KC 線稿的處理部分非常細膩，勾勒輪廓的技巧也非常好，能否將這部份的技巧分享給讀者呢？平時創作一張圖從下筆到完稿需要歷時多久？

KC：我開始作畫時草圖只是一個抓方向的既定框，抓好之後就直接用灰階上色，再把全部的圖層合在一起作修整，定稿線則是整體完成後最後加上去的部分。完成一張稿的時間大約是 20-40 小時不等。

℃：您本身從事的行業是甚麼？未來將會以專業繪師為目標嗎？或是有什麼規劃或是具體的目標嗎？

KC：我本身從事 2D 人物遊戲設計，之前提到我所景仰的繪師 Krenz，我希望能成為一位像他一樣了不起的人，所以當然會以此為目標。所以我只有不斷的精進充實自己，不放過每一次的練習機會，我想機會是留給準備好的人。

encounter

這是臨摹一位網路的 Model. 因為不常畫寫實風格. 應該說比較不拿手...也藉由臨摹的機會增加自己對寫實人物的掌握度!!

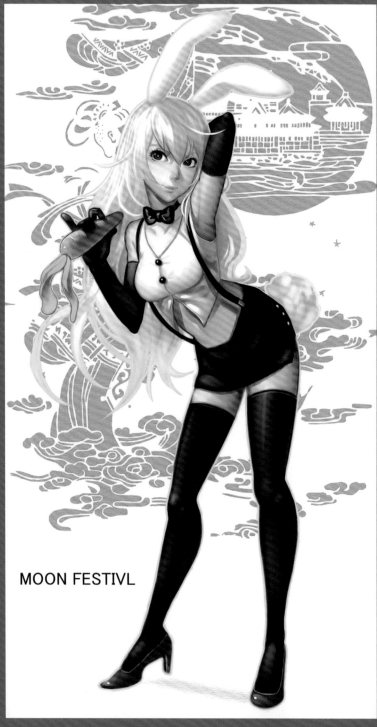

MOON FESTIVL

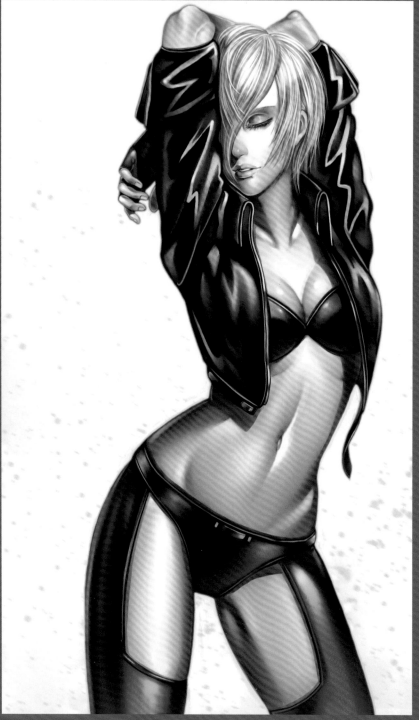

天兔

在畫這張中秋賀圖時．剛好又遇到了新的颱風 [天兔] 襲台．所以就把這張賀圖命名為天兔 ‘__>`

KING OF FIGHTERS ANGEL

Angel 有著性感的臉龐銀白色的短髮．加上俐落的華麗招式．實在讓人愛不釋手！！

個人小檔案

名字 :KC

個人網頁 : https://www.facebook.com/kai.chi.965

巴哈 : http://home.gamer.com.tw/homeindex.php?owner=tatu006237

pixiv : http://www.pixiv.net/member.php?id=3884527

畢業 / 就讀學校：省鳳商工

曾出過的刊物 :fantasy story 個人畫冊集

為自己社團發聲：畫你所愛；盡情分享

https://www.facebook.com/groups/178115892210373/

其他：這是一個喜好繪圖和動漫的社群，希望你來到這會有收穫，可互相分享自繪的插圖、同人，只要熱愛藝術有臉書的朋友都歡迎加入。

【繪圖經歷】

啟蒙的開始：對於繪圖我有無限狂熱與執著，而這可回溯到我還在牙牙學語的階段，那時我總愛拿著蠟筆在家中牆壁亂塗鴉，雖然此舉動常惹毛我的家人，而我卻依然樂此不疲，只因我忘不了拿起畫筆時的激動。到小六時我無意間看到一間文具店的女店員在畫素描，從此之後每天放學抱著畫本跟在那位大姐姐的屁股跑，拜託她教我畫畫成了我生活中的第一要務。升上國高中後，在繁雜的課業壓力下我還是會抽空東畫畫西塗塗，到現在我的工作依然脫離不了畫圖，我想畫圖已經在我的生活中紮根，我已離不開我熱愛的畫圖！

學習的過程：我一直相信天助自助者，所以雖然家裡環境無法資助我往藝術這條路深造，但我靠打工去補習、靠論壇與其他前輩專家學習，只因我從小就清楚自往後想要發展的方向，便立定志向往目標前進。我從小就知道學習要不恥下問與不斷進修深造的重要性，如此才能精益求精，往更高一層樓邁進。直到現在每天上論壇與其他同好交流繪畫心得依然是在我一天當中不能忽略的事，希望借此能多學習以免淪為原地踏步！

未來的展望：希望未來能成為一位專業的繪師。

ㄈ：據小編了解，KC 現在正在為工作努力著，平時在忙碌的生活中是如何繼續創作藝術呢？

κc：我之前是自己接案的 SOHO 族，在一個契機下，朋友介紹工作給我。雖然當個 SOHO 族輕鬆又自在，但對我來說，工作也未嘗不是一件好事，因為與人共事提供我與人互相交流的機會。而繪畫對我來說是我生活的一部分，也是我樂於從事的事情，更是我放鬆與抒發情緒的一種途徑，所以我不把畫當成一項工作，我只是樂於我所樂於從事的事物，當然就不會有工作與創作藝術無法兼顧的問題。

ㄈ：KC 堪稱是知名繪師 Krenz 的學生之一，創作風格甚至素有"小Krenz"的稱號，和他學習與創作的這段過程之中，有什麼經驗有什麼可以分享給 Cmaz 的讀者朋友嗎？

κc：之前還沒成為 Krenz 老師的學生時，我經常纏著他問了他很多繪畫上的問題，而 Krenz 也總是很有耐心的為我解答各種難題，之後成為她的學生後，從他身上我學到了人物結構與透視，而他也點醒我上色上的迷思。所以從 Krenz 老師那的所學所聞，真的讓我覺得值回票價，對我來說 Krenz 老師就像是源源不絕的寶藏。

ㄈ：KC 和另外一位繪師張小波共同經營了一個名為『畫你所愛』的社團，能簡單分享一下這個社團的目標與理念嗎？

κc：希望藉此能號召更多同好與切磋，把更多好的作品與更多的感動分享給更多對繪畫有興趣的人。

REBORN

REBORN 這一張圖應該是近期畫最久的作品,不擅長金屬裝甲的表現技法.以及不靠背景要營造出場景的空間感讓我陷入了非常棘手的狀態,多虧公司課長的指點迷津.才順利地克服困難重重的難關!!

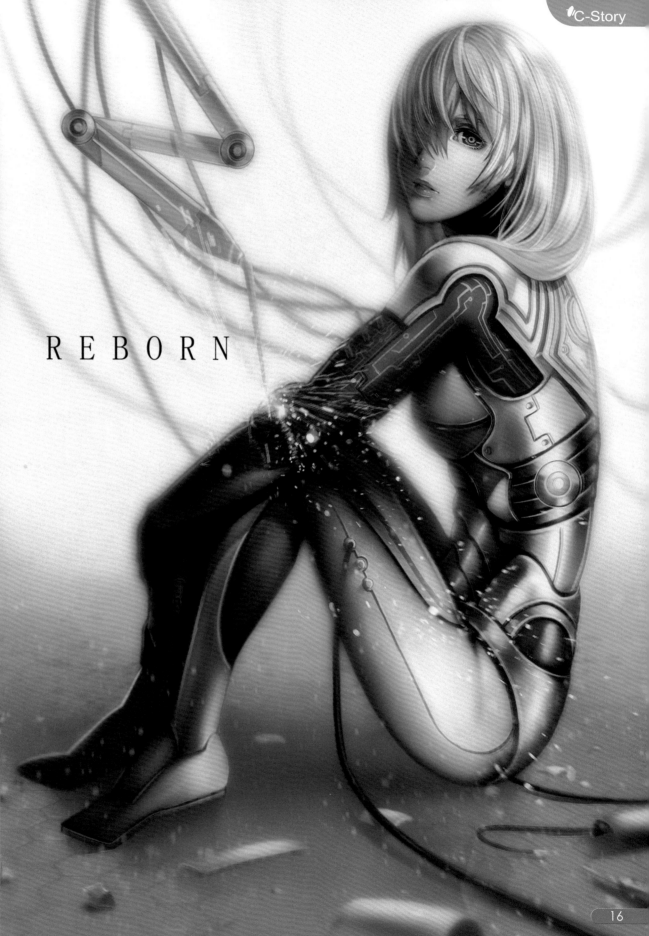

R E B O R N

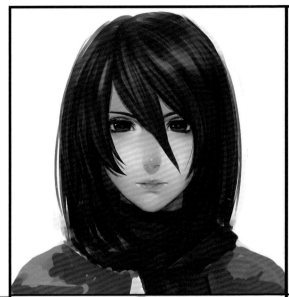

平日練習

平時的練習多半都以上色為主...一直嚮往著 KRENZ 老師的上色方式 .. 不論技法或染色都是目前正在學習的目標。

ATTACK ON TITAN

℃：可以和讀者分享您的最新作品，或是出版過哪些同人誌可以介紹給大家嗎？作品內容是甚麼？

℃：對於今年所出版的人生第一本自選畫集-fantacy story，我有很多的感觸，感到無限的欣喜，因為我知道藉此能向更多人傳播我對繪畫的理念。作品的內容是分享我 2010 到 2013 年以來的成長，希望藉此的回饋給予支持與鼓勵我的人。

℃：對 KC 而言，有沒有什麼前輩對您的創作有莫大深遠的影響？

℃：我想真的沒人能像 Krenz 繪師所帶給我的影響與感動，因為受惠於 Krenz 老師的地方太多，不管有什麼難題，他總是會以最快的速度來幫我解答。所以對他我除了感謝還是感謝，謝謝他對於後輩的提攜。

℃：有沒有什麼我們沒發現的 KC，想趁這個機會介紹一些不一樣的你給讀者認識呢？

℃：其實我是一個活潑又風趣也十分隨和的人，大家有繪畫上的問題都可以相互交流喔，我會樂意的為大家解答，也希望大家不吝惜給予我指教。

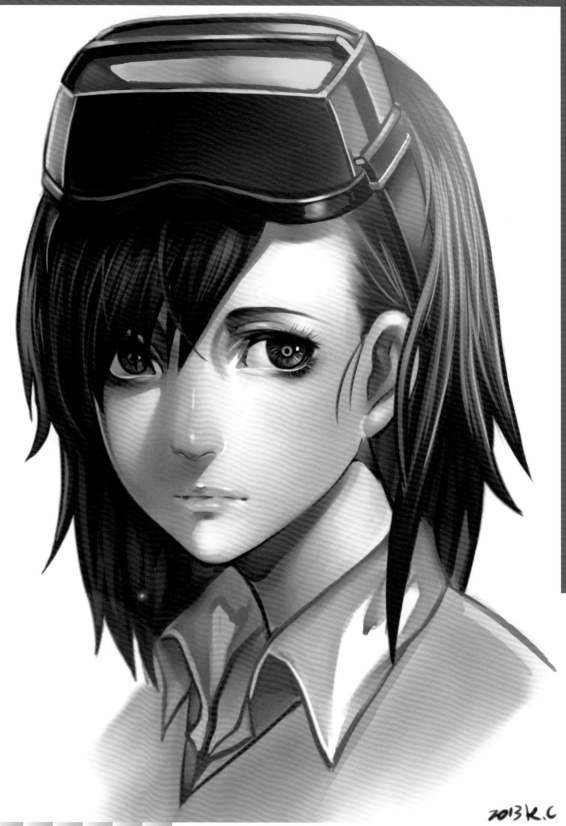

平日練習

平時的練習多半都以上色為主...一直嚮往
著 KRENZ 老師的上色方式..不論技法或
染色都是目前正在學習的目標。

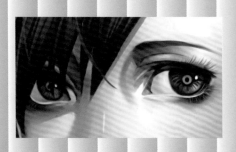

2013 K.C

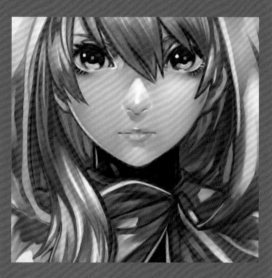

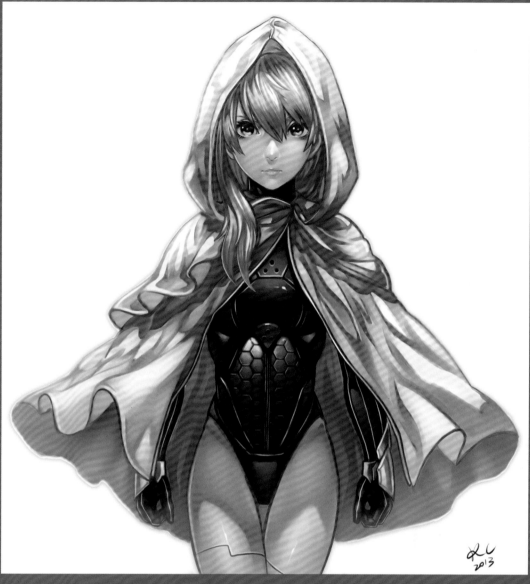

平日練習

平時的練習多半都以上色為主…一直嚮往著
KRENZ 老師的上色方式..不論技法或染色都是目
前正在學習的目標。

C：請 KC 對 Cmaz 的讀
者們說句話吧！

KC：我和大家一樣都還在
學習的途中~還有很
多細節跟場景描繪等
著我去克服，很謝謝謝
CMAZ 編輯部給我這
個機會能在這裡跟大
家談論一些自己的經
驗歷練，機會是留給準
備好的人，工欲善其
事，必先利其器，希望
大家能多多把握每一
次的練習與做好基本
工，並了解繪畫工具的
運用，最後，無論你有
沒有在畫畫，我都感謝
你對台灣繪師的支持。

謝謝！

Cosplay

化 妝 小 教 室

s a y u

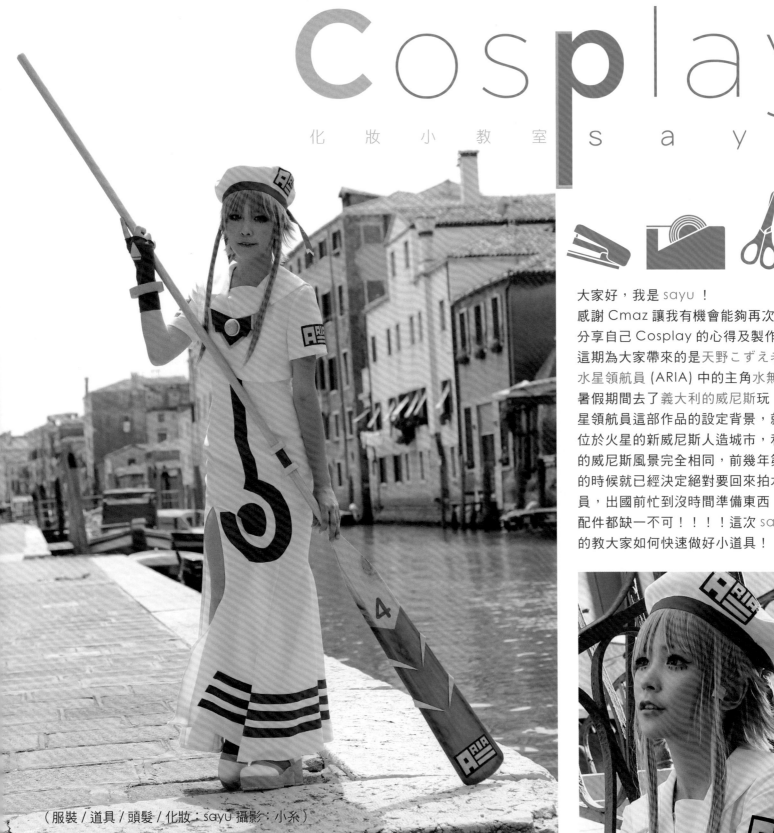

（服裝／道具／頭髮／化妝：sayu 攝影：小糸）

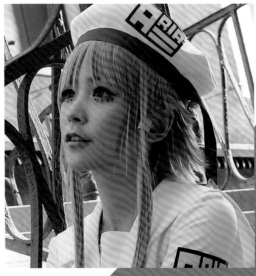

大家好，我是 sayu！

感謝 Cmaz 讓我有機會能夠再次跟大家分享自己 Cosplay 的心得及製作過程，這期為大家帶來的是天野こずえ老師作品水星領航員 (ARIA) 中的主角水無灯里。暑假期間去了義大利的威尼斯玩，因為水星領航員這部作品的設定背景，就是未來位於火星的新威尼斯人造城市，和地球上的威尼斯風景完全相同，前幾年第一次去的時候就已經決定絕對要回來拍水星領航員，出國前忙到沒時間準備東西，但每個配件都缺一不可！！！！這次 sayu 就要的教大家如何快速做好小道具！！！！

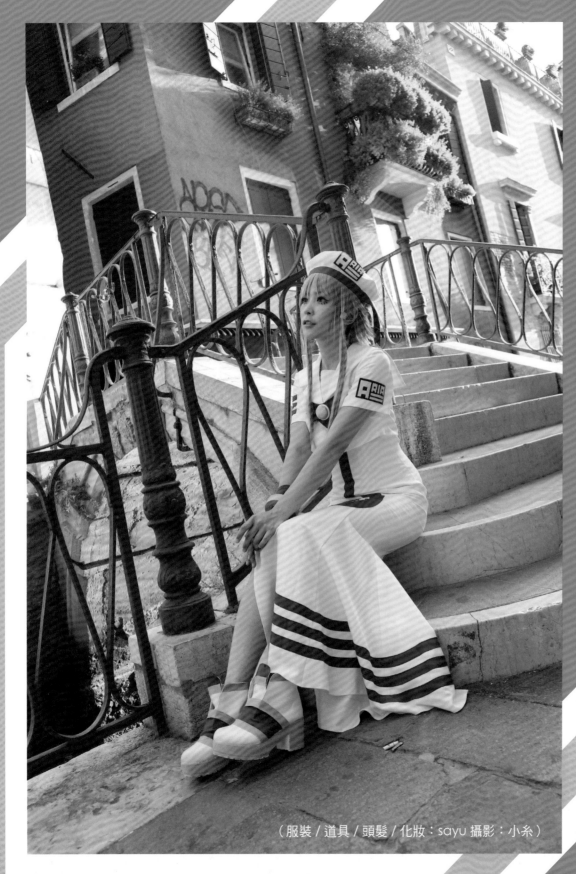

（服裝 / 道具 / 頭髮 / 化妝：sayu 攝影：小糸）

葵

Doreen

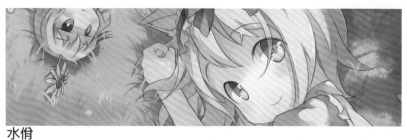

水佾

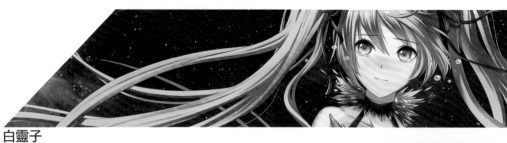

白靈子

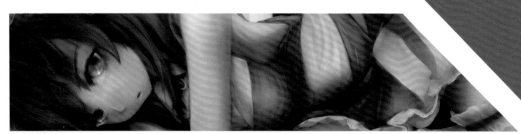

張小波

繪師搜查員 X 繪師發燒報

愷

C-Painter

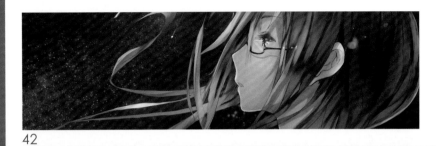

42

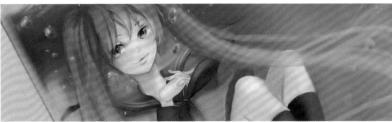

Nacha Una

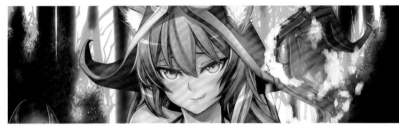

Oni noboru

RAYxRAY

安奈櫻

阿七

CMAZ **ARTIST** PROFILE

Nacha Una

畢業／就讀學校：長榮大學 媒體設計科技系
個人網頁：http://www.pixiv.net/member.php?id=784427
其他網頁：http://www.plurk.com/rednacha
　　　　　http://blog.yam.com/rednacha
其他：我知道名字滿長的，又都是英文，叫我 Una 就好，這樣大家比較好記住。最近都是畫 V 家的，腦子裡都是初音ミク。

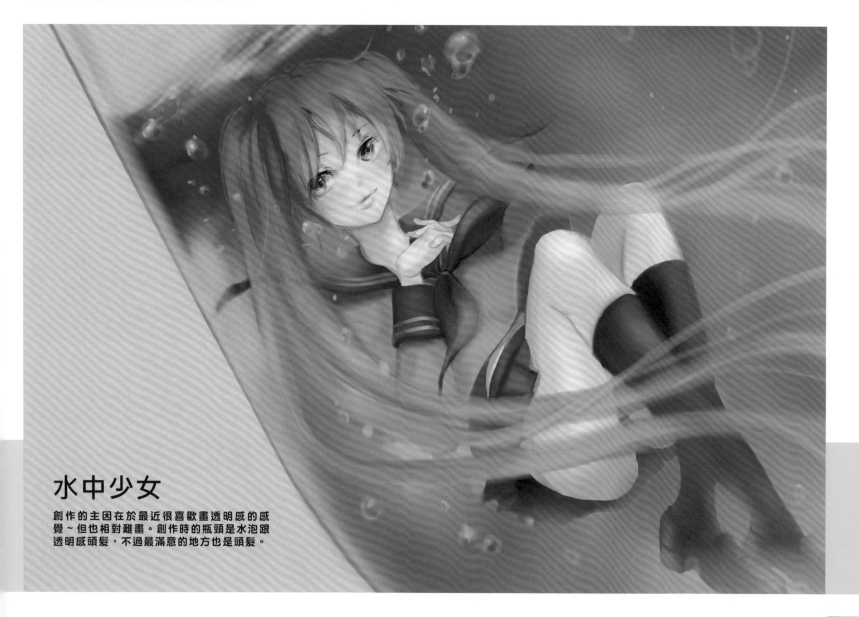

水中少女

創作的主因在於最近很喜歡畫透明感的感覺～但也相對難畫。創作時的瓶頸是水泡跟透明感頭髮，不過最滿意的地方也是頭髮。

繪圖經歷

啟蒙的開始：
我記得小時候超愛美少女戰士，也愛看漫畫書，受到這些影響而喜歡上畫畫的吧～其實我也沒什麼印象了。

再來就是國中階段，當時國中學很多人會畫畫，當時還拿筆記本畫漫畫互相分享，大家還一起玩漫畫接龍，從那時候才開始認真畫圖，高中階段認識很多網友，才接觸到同人界。

學習的過程：
其實根本沒有受過什麼科班訓練，一路都是自學，也走了很多冤枉路，記得剛買手繪版時還不知道要裝驅動程式，就這樣子畫了一年左右 XD

之後電腦繪圖越來越普及教學也變多了，都靠網路跟書上教學來學習，不過最近有上數位插畫課，增加一下對插畫界瞭解。

很感謝老爸很早以前就買給我繪圖板 wacom intuos 2，那塊板子用了九年之久目前還沒壞呢！還可以使用當備用的，而現在是用 wacom intuos 4。

未來的展望：
想要往插畫界走，但覺得自己等級不夠，還需要磨練。

近期狀況

前陣子發生的趣事 / 事蹟：
最近事蹟的話是上 pixiv 排行吧～趣事最近同學會大家討論自己的近況～

最近在忙 / 玩 / 看：
進擊巨人、彈丸論破、Free!、監獄學園等。（廢宅一個）

近期規劃

即將參加的活動 / 比賽：
pixiv 比賽

最近想要畫 / 玩 / 看：
想畫進擊巨人的性轉換本！！！

其他：
準備去遊戲公司上班

GUMI ☆

創作的主因是為了參加 GUMI イラストコンテスト比賽所畫的圖。創作時的瓶頸是背景的部分砍掉好幾次才定案，最滿意的地方應該是葉子吧 (?)

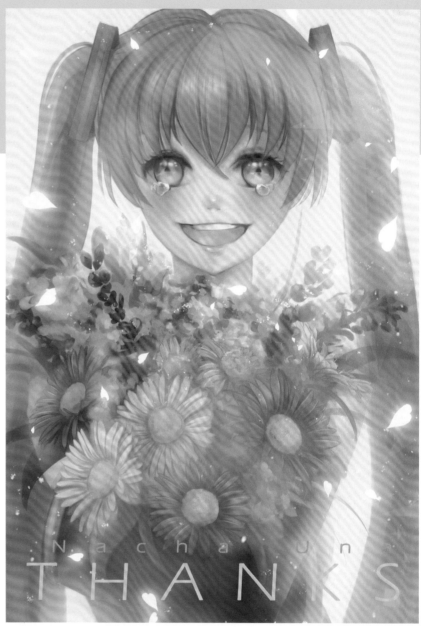

miku tree

創作的主因是想把ミク捲捲的頭髮放上一些裝飾，就像是聖誕樹，因為太喜歡這樣設定又畫了一張衍生版，頭上的是櫻桃不是蘋果，我畫得太大不像櫻桃。創作時的瓶頸是透明感的捲髮，但最滿意的地方也是透明感的捲髮，感覺上已經畫不出第二次這種感覺。

THANKS

創作的主因來自於 THANKS 全彩本的封面，這張是看完あの日見た花の名前を僕達はまだ知らない。所畫的圖，看完超感動，麵麻超可愛的，可是我腦中只有 MIKU 呀～創作時的瓶頸是花朵部份我刻超久，畫到有點混亂隨便，虧我特地去買花畫，結果畫成這樣。最滿意的地方是眼睛水汪汪超喜歡的！

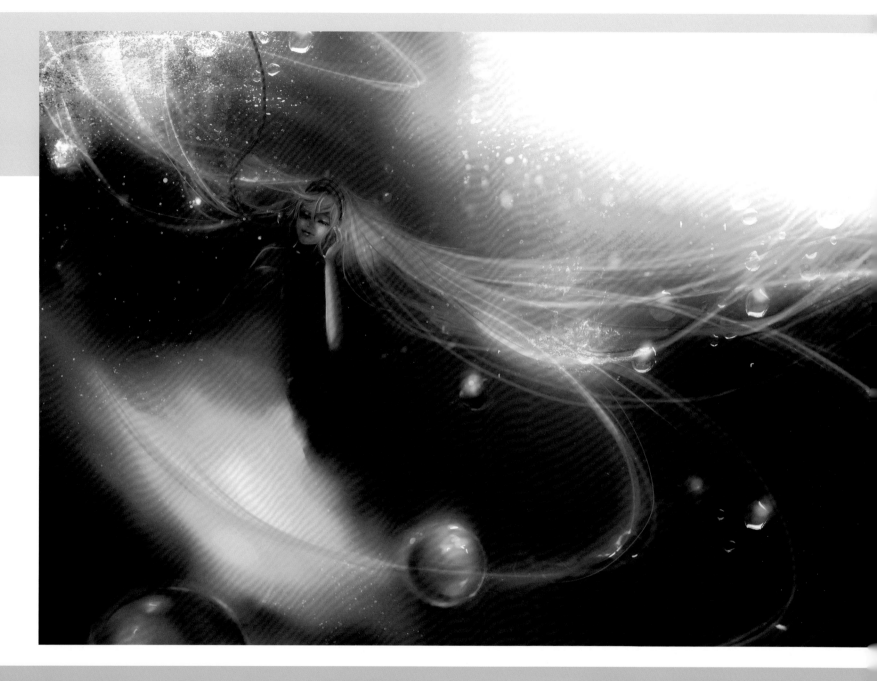

水之聲 ↑

創作的主因是想畫出沉浸在音樂之海中。創作時的瓶頸是水中的感覺不好抓，最滿意的地方則是頭髮輕飄感！

其他資訊

曾出過的刊物：
其實出過很多本，這裡只放兩本
THANKS 2012-2013 個人全彩畫集本（左圖）
Daedal Bulbul VOCALOID 全彩畫集本（右圖）

林檎與蛇

創作的主因是由於 2013 年是蛇年，所以畫了夏娃被蛇誘惑主題的賀年卡，不過畫
完才發現蘋果畫太大了吧 XD 捲髮畫的超久的，我真的很愛畫這種費神捲髮阿～創
作時的瓶頸是捲髮的部分，而最滿意的地方則是蘋果。

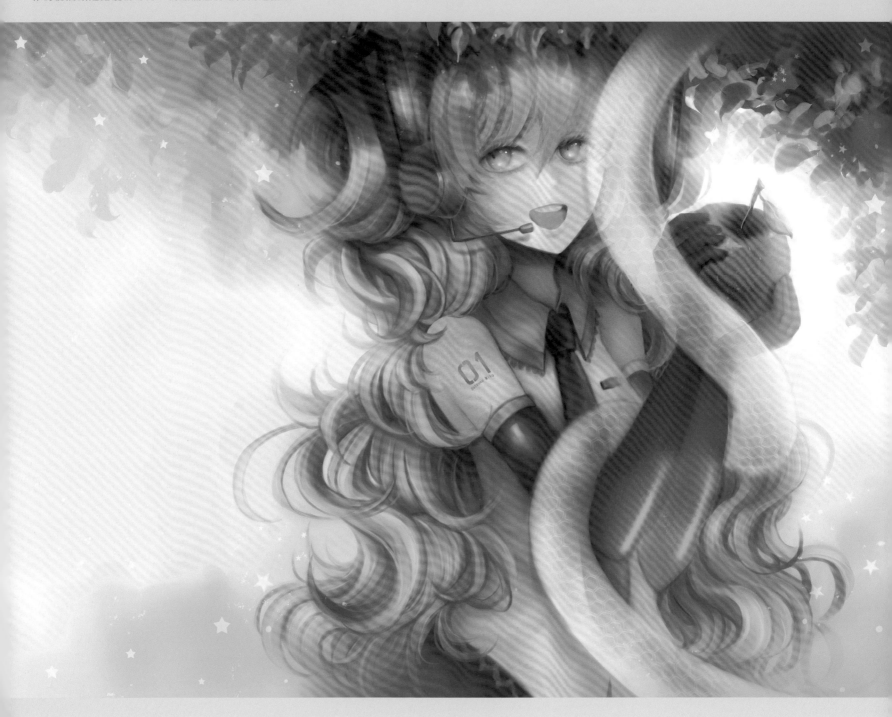

無限之音

創作的主因在於頭髮是個無限標誌∞，想敘述 VOCALOID 音樂有無限可能，這張曾參賽過 CWT 的比賽過。創作時的瓶頸是頭髮的線稿跟人的比例，最滿意的地方則是腿，因為很喜歡纖細美腿～

MAYU

創作的主因是超喜歡 MAYU 腹黑設定，所以當然畫得很黑暗啦！創作時的瓶頸是背景跟捲髮還有顏色部分，但最滿意的地方也是背景。

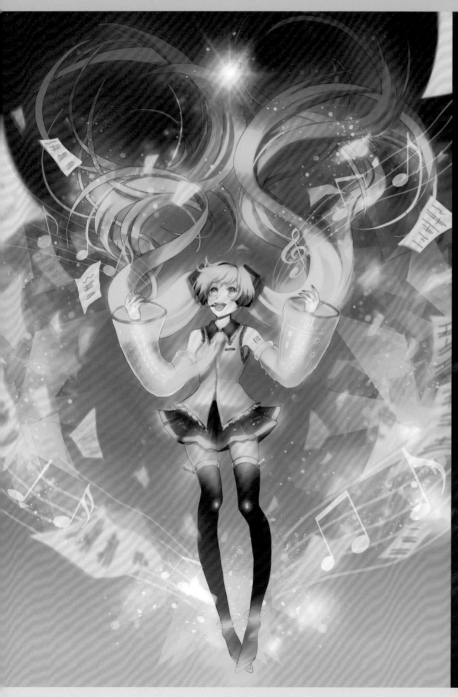

CMAZ **ARTIST** PROFILE
Crazed 葵 Crazed Kui

畢業 / 就讀學校：大同技術學院 / 視覺傳達系
個人網頁：https://www.facebook.com/CrzaedKui
為自己社團發聲：當日最新的更新都會在粉絲團分享，喜歡葵的創作幫忙得點 like 哦
其他：https://www.facebook.com/CrzaedKui（Crazed 葵の繪圖空間）

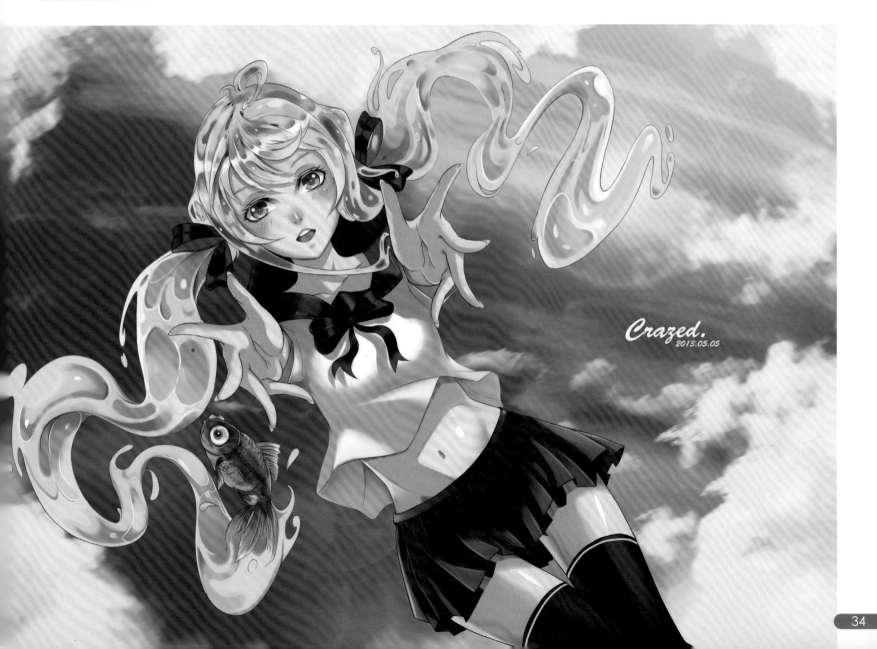

Crazed.
2013.07.05

我的魔王哪有這麼可愛←

創作主因在於這是網上公會娃娃國的會長魔王小蛙，主要想把小蛙的個性跟女王的感覺畫出來。創作時遇到的瓶頸是背景的部分，而最滿意的地方則是氛圍以及人物曲線。

水初音→

創作的理念是因為很喜歡水初音的液化的頭髮所以想挑戰看看畫水，但創作時頭髮的部分碰到許多瓶頸，可是最滿意的地方也是這個地方。

打破

創作的時候往往會遇到很多想畫卻沒辦法突破的狀態，但如果打破了死腦筋，或許會得到更多意想不到的成果。創作時的瓶頸在於背景上的選景吧！而最滿意的地方則是潑灑的感覺。

女兒繪 - 米菈

創作的主因在於當初設定的女兒有兩位，米婭的同父異母的妹妹，不過他屬性是鬼族服裝上也比較偏日式。而創作時的瓶頸是背景的部分。而最滿意的地方則是色彩、人物神情以及和服。

Crazed.
2013.05.28

當個創世女神

創作的主因是由於自己很喜歡創世神這款遊戲，並想把遊戲裡頭的怪物擬人，畫的是安德與蜘蛛。創作時的瓶頸在於色彩上的調配，因為整體偏暗，而最滿意的地方則是人物的部分。

女僕

創作的主因是網路上一位朋友的人物設定，沒畫過女僕所以想嘗試看看。創作時的瓶頸在於背景，最滿意的地方則是人物的神情。

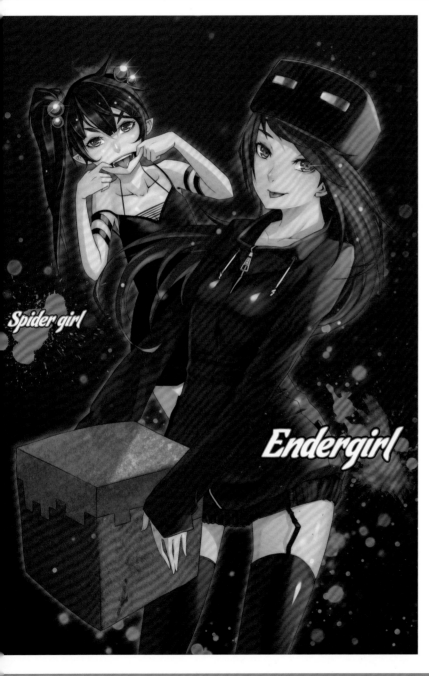

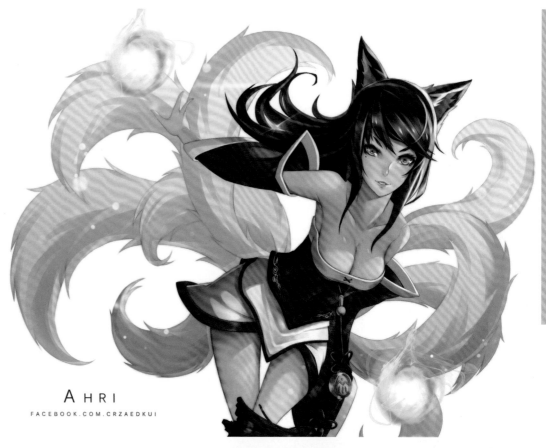

Ａ HRI
FACEBOOK.COM.CRZAEDKUI

AHRI 阿璃

創作主因是由於阿璃在二創經常看到，很喜歡她的經典造型設定所以就嘗試看看。創作時的瓶頸是光影的位子跟尾巴，而最滿意的地方則是光影。

飛向彼方

創作的原因是想畫個為夢前進的感覺，所以整體色調偏柔和。創作時的瓶頸在於厚塗的感覺，而最滿意的地方則是光線。

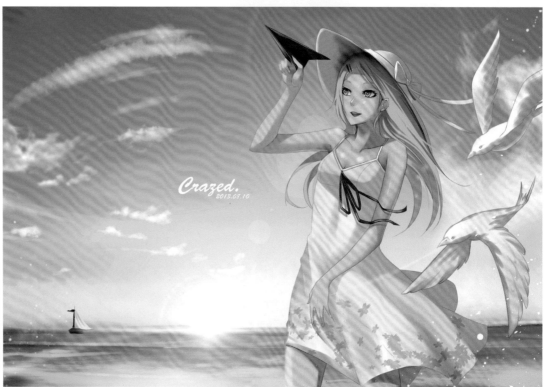

Crazed.
2013.08.10

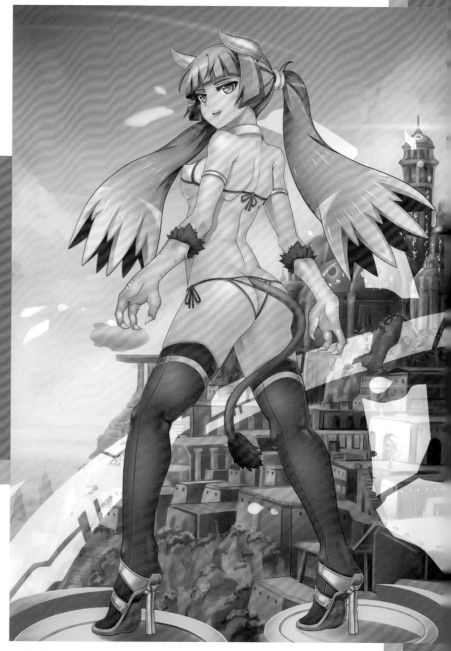

激鬥

創作的主因是在日本學校的晉級課題,需要設計,並且畫出 Q 版人物的遊戲海報。創作時的瓶頸在於比較久沒有畫 " 認真系 " 的作品。最滿意的地方是有畫出 " 像遊戲海報 " 這點吧!

鍊金術士キキメラ

創作的主因是在日本學校的遊戲企劃課所需而設定出來的角色以及世界觀。創作時的瓶頸是需考慮到不少其他因素。而最滿意的地方:服裝上給他畫了兩套,一套就是正式的外裝,另外一套則是附圖中的小比基尼。

Pisces

創作的主因是以星座為主題所繪製的，由於本人是雙魚座所以選擇畫雙魚！創作時最滿意的地方在於有畫出想畫的動作。

舞玥・L・茵德可絲

創作的主因是為了幫企業所設定的看板娘之一，設定上是混中國血統的女孩，服裝上皆為中系。創作時的瓶頸是背景不知如何下手，說到最滿意的地方應該是成功的把角色的個性畫出來（大概吧）

Pisces

©Oni-noboru*Index A0

最後の制服

創作的主因是想畫制服，不過就結果來看泳裝的成分好像比較多…創作時的瓶頸應該算是背景的構成，而最滿意的地方在於最後有成功畫出想畫出來的感覺！

CMAZ **ARTIST** PROFILE

阿七seven

畢業／就讀學校：南台科技大學研究所
個人網頁：http://home.gamer.com.tw/homeindex.php?owner=seventhsky00
　　　　　http://www.plurk.com/seventhskytime
曾參與的社團：ANRS 網路機人社團
為自己社團發聲：為了將一股新的動力注入機人圈 ANRS 網路社團非常急需各位同好加
　　　　　　　入，凡是機人、機娘、機械相關的創作都歡迎加入合作。
　　　　　　　https://www.facebook.com/groups/239666416117798/

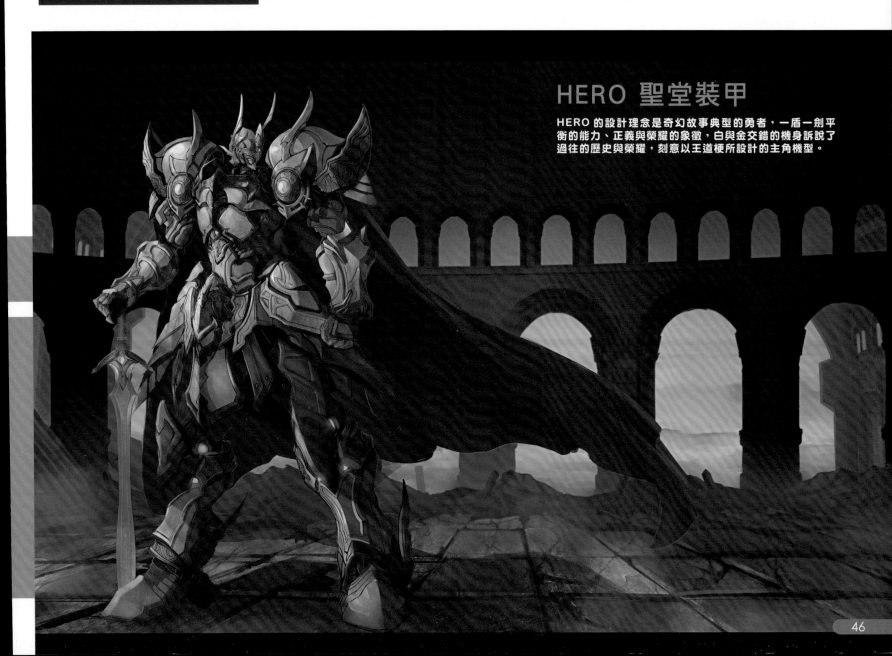

HERO 聖堂裝甲

HERO 的設計理念是奇幻故事典型的勇者，一盾一劍平
衡的能力、正義與榮耀的象徵，白與金交錯的機身訴說了
過往的歷史與榮耀，刻意以王道梗所設計的主角機型。

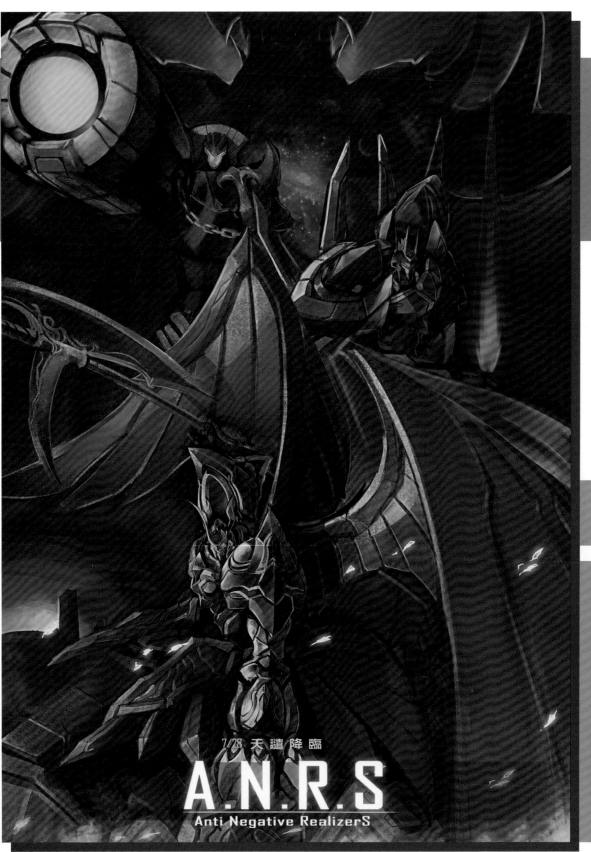

7/28 天譴降臨

A.N.R.S
Anti Negative RealizerS

繪圖經歷

啟蒙的開始：
從小受到機器人動畫的影響很大，開始有了創造機人的動力與夢想。

學習的過程：
很幸運碰到一群同好，能讓這條路筆直的向前。

未來的展望：
繼續推廣機人圈子，讓有些沒落的這塊再次繁榮起來。

天譴降臨

為了社團新刊所繪製以反派主題機人本所宣傳的文宣海報，設計上致敬了老派的反派構圖，只要夠猙獰看起來像一群惡棍就行。

遙望↑

此圖想表現出戰亂中的孤獨感,特別選了雪地與破舊的屋舍作為元素,
最大的瓶頸還是在上色的光源和整體色調,花了不少時間才修為正常。

重力→

為表現 HERO 的氣勢,想畫出"亂時崩雲"的壓迫感。過程中碰到不
少上色方面的瓶頸,最困難的部份於整體光源與景深的顯著性。很高
興最後有把這些缺陷稍作改善。

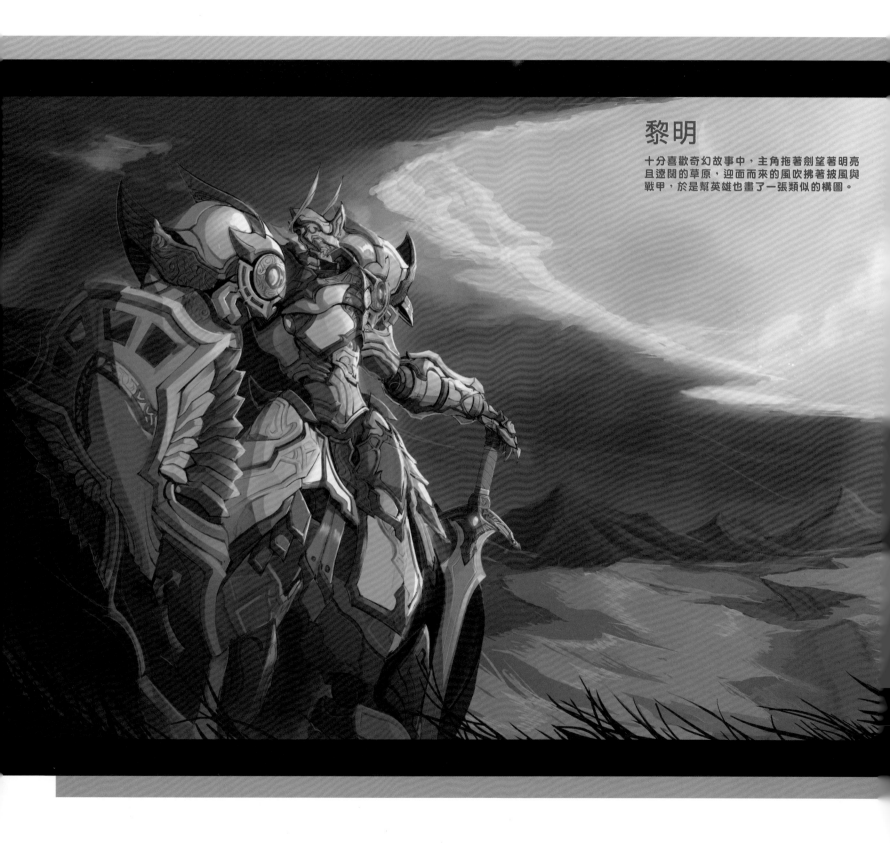

黎明

十分喜歡奇幻故事中，主角拖著劍望著明亮
且遼闊的草原，迎面而來的風吹拂著披風與
戰甲，於是幫英雄也畫了一張類似的構圖。

英雄集結

為上次 FF 社團刊物所繪製的封面，圖中除了 HERO 以外全是由兄弟原創的機人，有這榮幸能繪製並與兄弟一同奮戰至今深感榮耀。

蒔

覺得手持油燈的少女在昏暗的地庫內找東西別有一番風味，為了克服整體圖像太過昏暗於是多打了幾盞光源來解決這問題，希望能營造出些許神秘的氣氛。

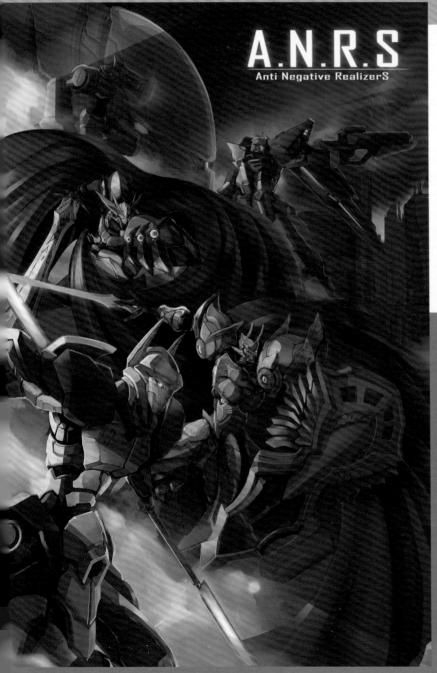

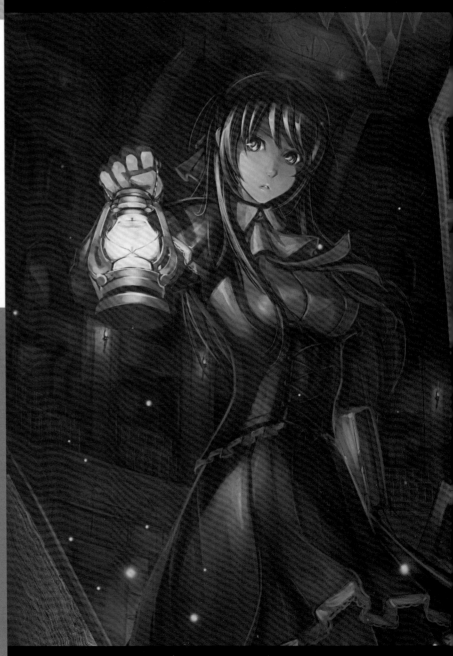

A.N.R.S
Anti Negative RealizerS

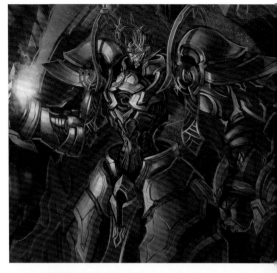

Athaiah

象徵著神之時空，時間的支配者為設計出發點的超人，造型大量採用了與時鐘作為聯想的齒輪與輪盤。而這張圖中的機人對作者而言意義非凡，是一路創作所承襲至今的機人。

精靈弓兵

此圖為了營造奇幻世界的 ELF，又不希望與傳統的精靈相仿，刻意誇大了腿部的寬度，強調進行誇張跳躍時所需的出力，而主武器也由印象的弓箭換成弩炮，而這架精靈弓兵的雙眼卻是矇起的，捕捉敵人和射擊全部仰賴額頭上利用禁術所保存的龍族瞳孔。

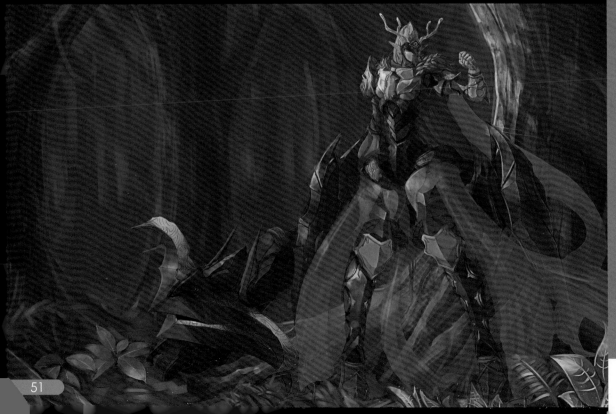

CMAZ **ARTIST** PROFILE

42

Pixiv：http://www.pixiv.net/member.php?id=3878890
Facebook：https://www.facebook.com/profile.php?id=100005791294298
曾參與的社團：Narrator
其他：繪圖苦手中…我現在在台灣留學.....目前等級還不是大學生，Redjuice 腦殘粉＋
初音控＋屁孩一粒，中文不好，智商也不好 \(" ￣口￣)/

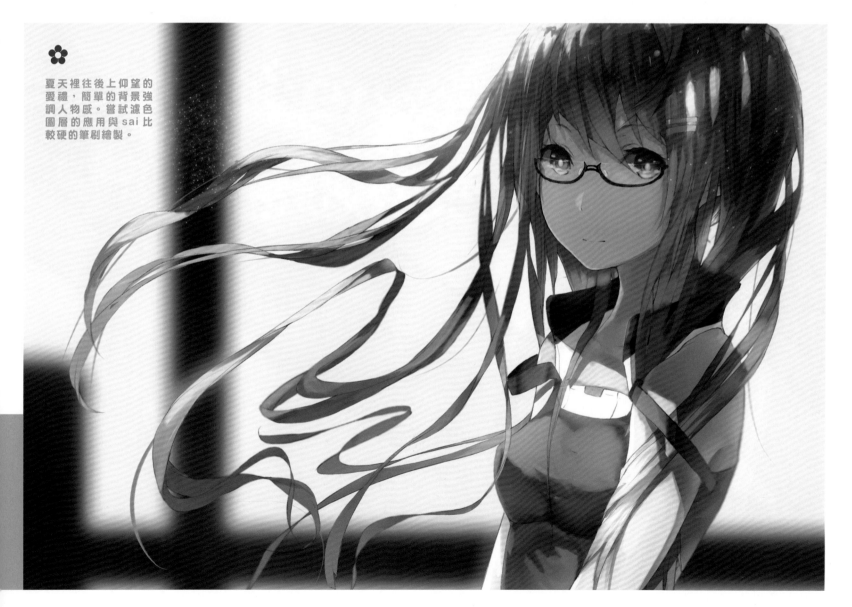

夏天裡往後上仰望的
愛禮，簡單的背景強
調人物感。嘗試濾色
圖層的應用與 sai 比
較硬的筆刷繪製。

繪圖經歷

啟蒙的開始：
2012 的 1 月看了《《Guilty Crown》》
就莫名其妙拿起筆了。
學習的過程：
各種網絡上前輩的各種調教。
未來的展望：
學會畫圖這件事_(: з 」∠)_。

近期狀況

前陣子發生的趣事 / 事蹟：
扶婆婆上公車結果被摸頭了（幸福樣
最近在忙 / 玩 / 看：
Narrator 的《《伴星》》CG 繪製
其他：
https://www.facebook.
com/pages/Union-
Art/480087682074291(和一群
大大神人們一起的專頁)

３９-ミクの日

39 日的賀圖，一個往下落下的
初音，加了一個類似宇宙的背景
和一些設計。第一次巴哈的精選
當時超開心的，使用 painter
11 完成繪製。

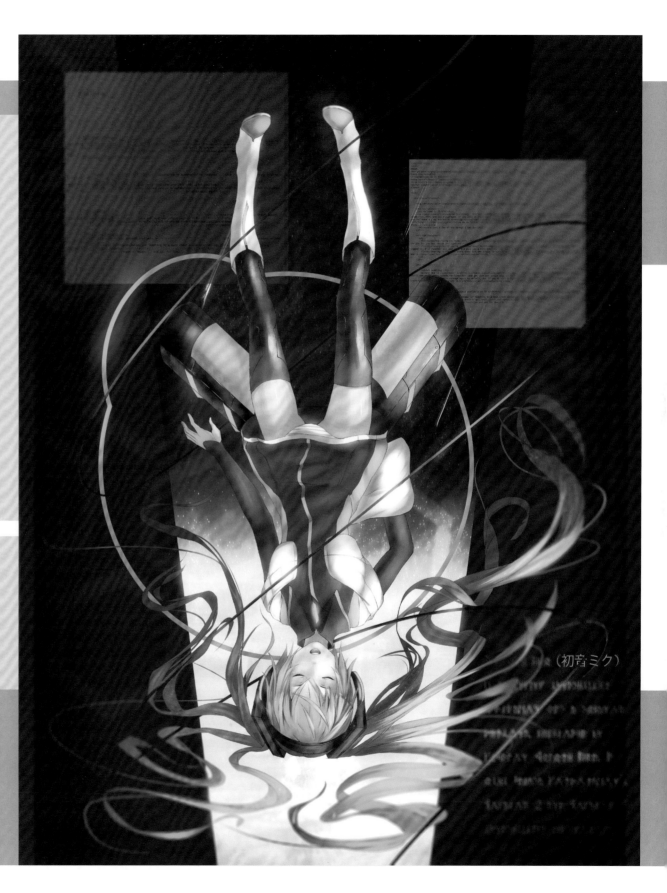

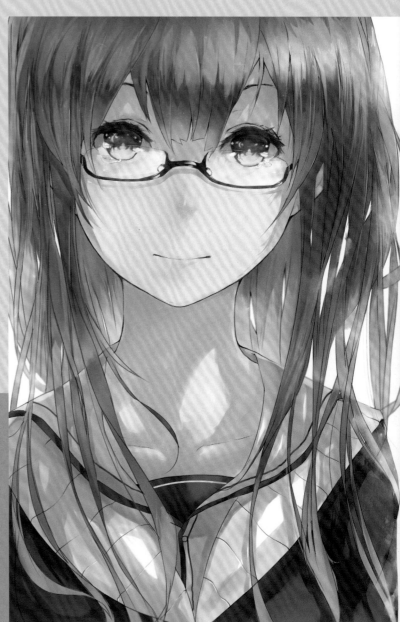

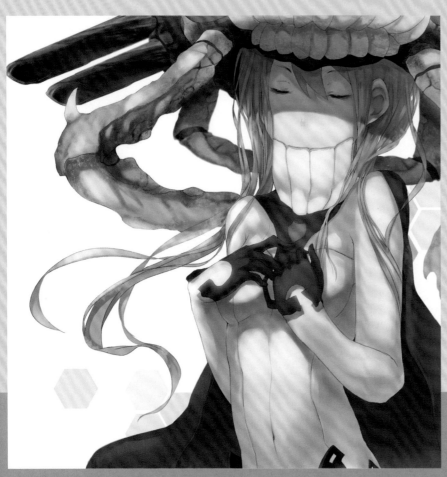

最終章的愛禮，淡淡的微笑，一切都無所謂，只要有你在。嘗試全部在正常的圖層底下繪製，降飽和處理透明的方式。

空母ヲ級

空母ヲ級的無口無感的感覺很棒就畫了一張，灰白色的顏色好難控制，先灰階再用色彩增值的加上其它顏色的處理方式。

一個少女的航長模式，頭髮飄逸的感覺。淡淡的科技感，嘗
試使用 "陰影" 屬性的圖層畫上陰影再處理其他地方的畫法。

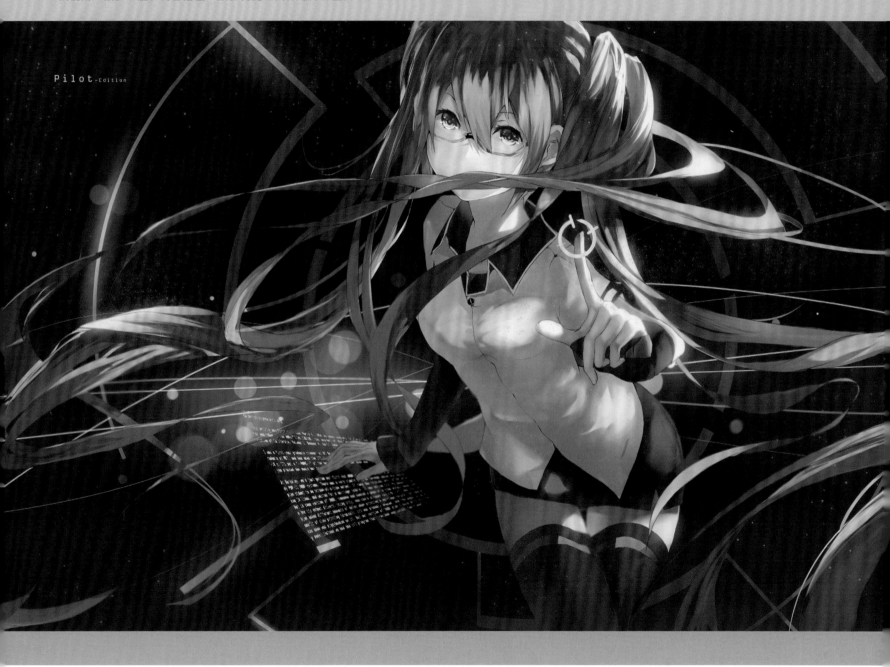

Pilot-Edition

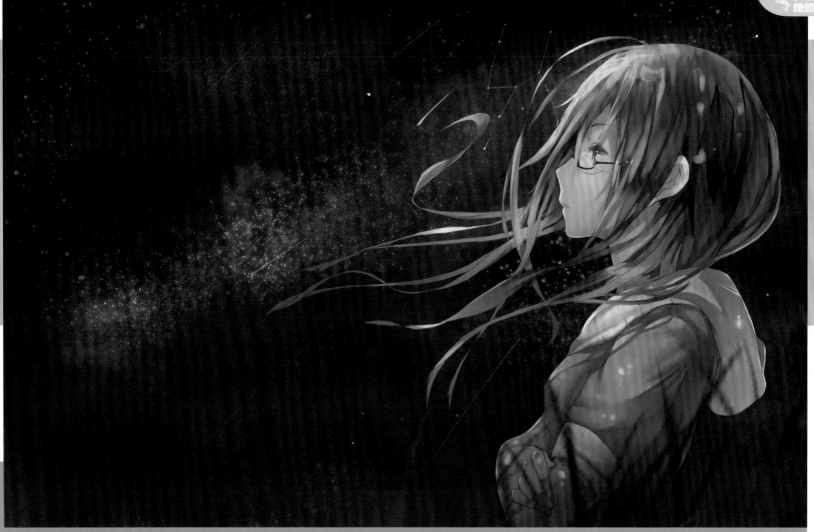

星を観測 ↑

側面仰望天空的愛禮，風從背後吹散頭髮。嘗試柔筆在一些地方做發光效果和草型的筆刷。巴哈達人通過的第一張圖。幾乎都在 photoshop 這繪圖軟件完成。

Companion Star ←

伴星宣傳圖，華麗感與科技感的愛禮。嘗試一些紋理筆刷與嘗試。嘗試 sai 繪製，photoshop 後製的方法。

Companion

Star

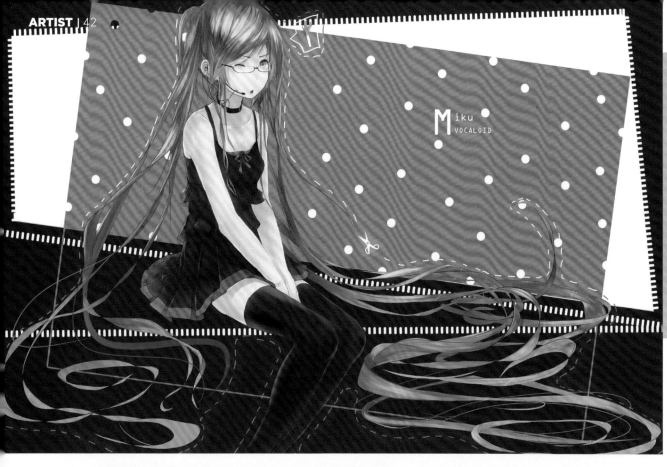

Miku
VOCALOID

初音ミク

擺出不耐煩表情的眼鏡初音，那時
開始喜歡上黑色了，也喜歡上眼鏡
娘了_(:3」∠)_，嘗試使用 CLIP
STUDIO PAINT 繪製。

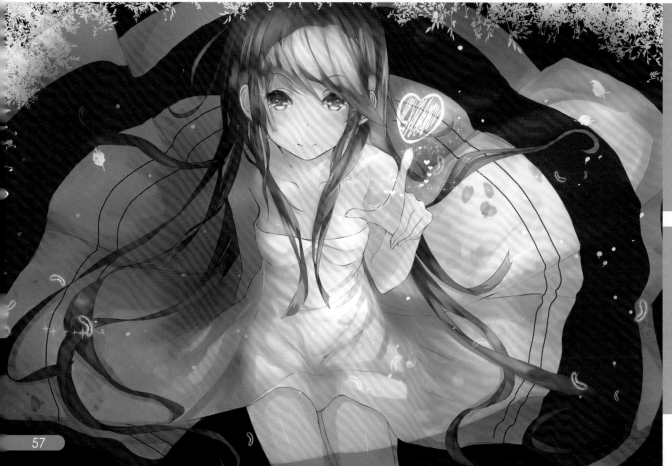

My Prayer

剛起床夢幻感的愛禮，紅白主色。嘗
試以黑色做陰影效果然後降透明度
（覆蓋圖層）。幾乎都在 illustudio
這繪圖軟件完成。

CMAZ ARTIST PROFILE

瑞瑞RAYxRAY

畢業 / 就讀學校：靜宜大學
PIXIV：http://www.pixiv.net/member.php?id=2391134
巴哈：http://home.gamer.com.tw/homeindex.php?owner=frank3362000
曾出過的刊物：VOCALOID FANBOOK
為自己社團發聲："貓咪烘焙屋"是我與朋友們一起創辦的社團，終於在 FF22 擺攤了！
～如果未來在展場有看到我們，歡迎來逛逛唷！

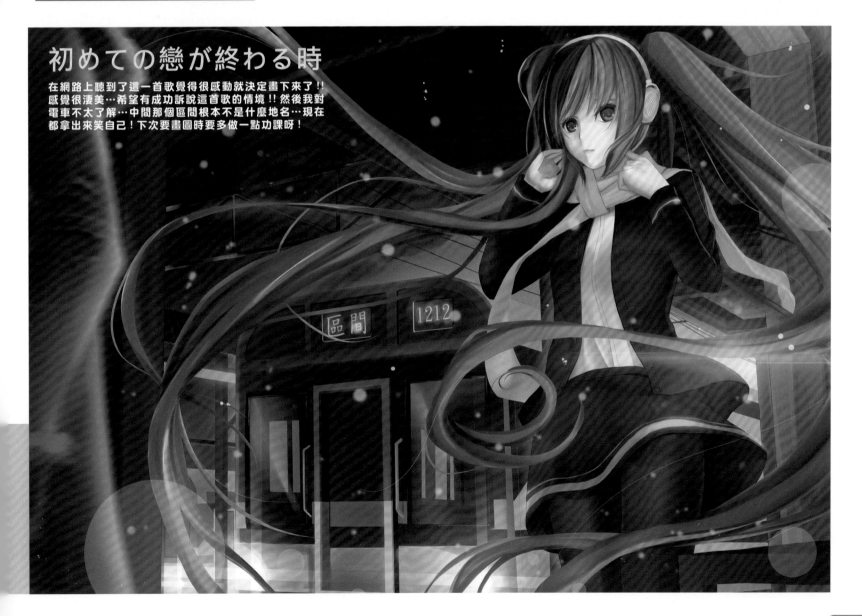

初めての戀が終わる時

在網路上聽到了這一首歌覺得很感動就決定畫下來了!!
感覺很淒美…希望有成功訴說這首歌的情境!!然後我對
電車不太了解…中間那個區間根本不是什麼地名…現在
都拿出來笑自己!下次要畫圖時要多做一點功課呀!

繪圖經歷

啟蒙的開始：
小時候就喜歡在課本上塗塗抹抹，到了國中開始嘗試畫了一點漫畫裡的角色，雖然現在看覺得當時畫得很粗糙，但那時越畫越有成就感，之後又有些同學說喜歡我的圖…感覺很高興，所以就一直畫到現在了。

學習的過程：
有去畫室學過一陣子的傳統美術，不過電腦繪圖一開始是自己學，很多東西都是從書上慢慢摸索過來的，有時候會去一些網站欣賞他人作品、從中學習，所以受到很多人影響。上大學之後認識了一群畫圖的朋友，也往外面去向他人學習。我覺得很慶幸，要是當時沒踏出這一步…說不定我現在還是個井底之蛙吧！

未來的展望：
我覺得世界真是非常的大，很多很多東西我到現在還是很欠缺…我想跟許多人學習！然後用我學到的，畫出一張令我自己感動的圖。

其他資訊

曾出過的刊物：
VOCALOID
FANBOOK

刀劍神域 - 另一個故事

當時看了刀劍神域的動畫，看到裡面很多場景都非常夢幻，於是就嘗試畫了一張！也是第一張使用無線條的繪圖方式來畫背景！！世界樹的構造真是令人摸不清，不過畫起來還蠻有趣的！

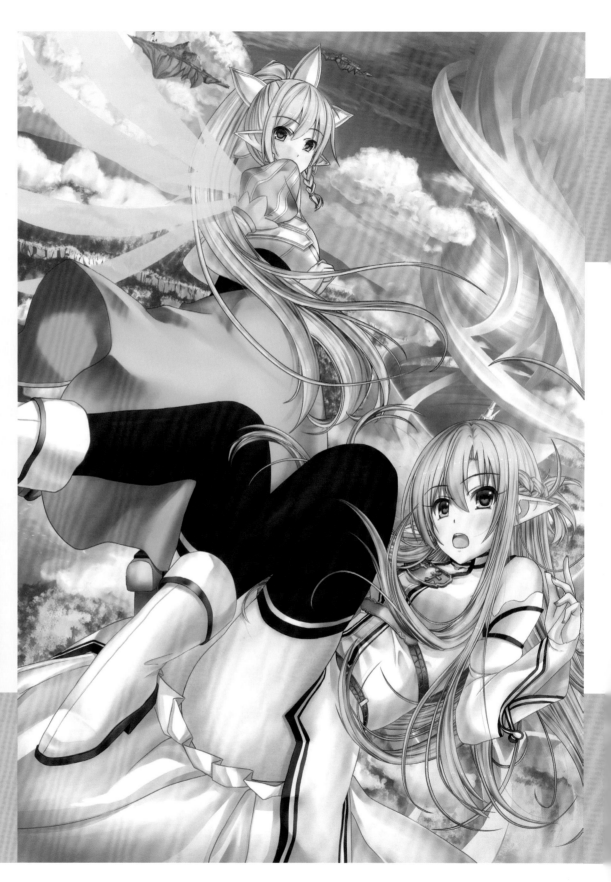

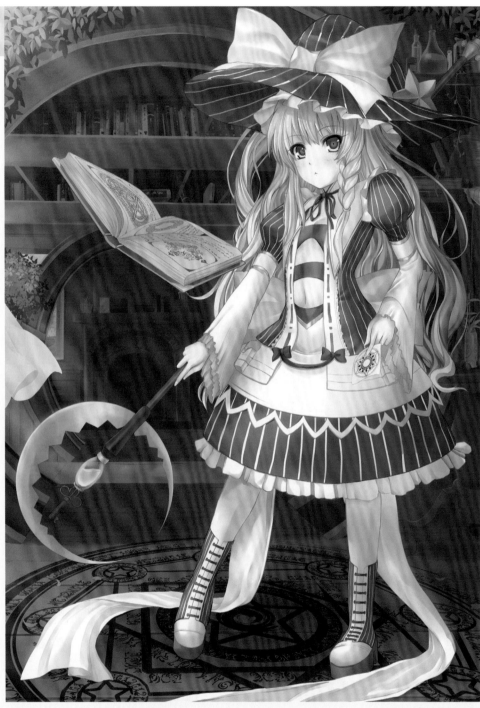

魔女的秘密基地

下午陽光灑了進來不知道是不是這樣的感覺呢？邊問自己
邊這樣推敲著，希望這張圖帶給人家的感覺是暖暖的。人
物是一位魔法使在自己的秘密基地裡，樹葉長進家裡的感
覺蠻神秘的…這種房子我好想進去看一次呀 XD

靈夢 迎春

當初是為了過年而畫這張，想到"過年"就聯想到大紅色！然後覺得紅色跟白這色個搭配還蠻不錯的就畫了靈夢。飄散的花瓣迎風而來，想表現好像春之神把春天帶過來了，所以命名為"迎春"！

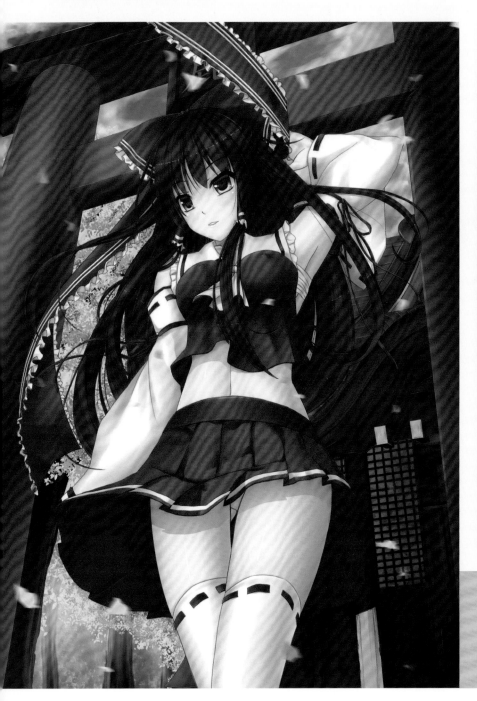

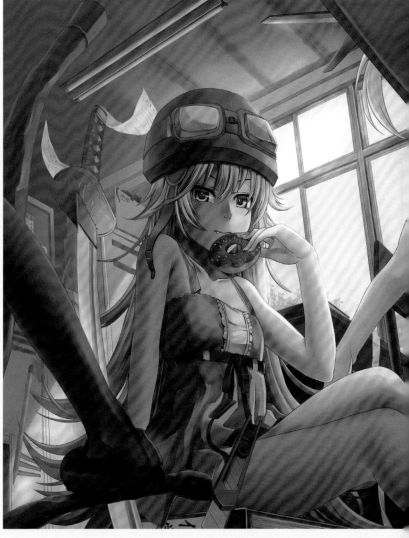

夕陽下的貓咪與吸血鬼

當初跟朋友說要一起練習畫教室，就畫了這張！下午在教室裡的一幕，從桌子底下往上看，把教室的這個角落表現出來！嘗試畫複雜一些些的透視！不過小忍的體型好像太大了！希望有機會畫一個小一點的版本～

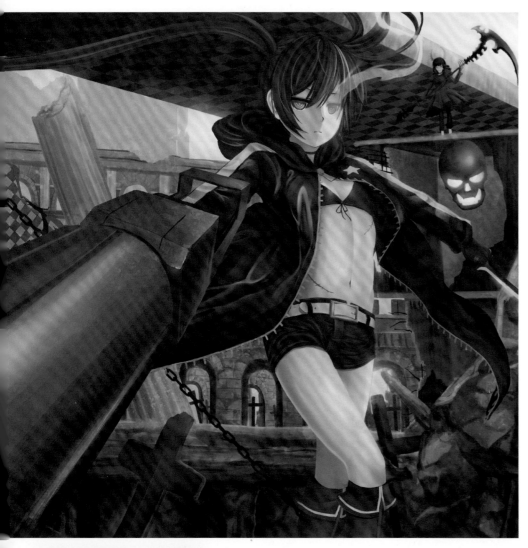

BLACK ROCK SHOOTER

BLACK ROCK SHOOTER 非常地帥氣，她所在的世界總是有一堆毀壞的建築以及鎖鏈！就依照這樣的印象畫下去了！這是我第一次嘗試灰階！因為 BRS 的世界裡幾乎都是灰灰的色調！所以才考慮這樣的上色方式。

靈夢 風格測試

就跟名字一樣…真的是測試！這樣的構圖好像已經看過不少次了！我覺得一些畫家呈現這樣的構圖時真的非常美，在強烈的背光下轉頭面向著讀者可能會非常有魅力！所以嘗試畫了一下。

深海少女

想嘗試人物在水裡的感覺,所以深海少女應該算是個好題材!水裡的感覺完完全全是掰出來的!水中的能見度應該沒這麼高才對!(´艸`)我盡量把我心裡"海底世界"的感覺畫出來!那大概就是很多魚遨遊然後一片藍藍的感覺吧。

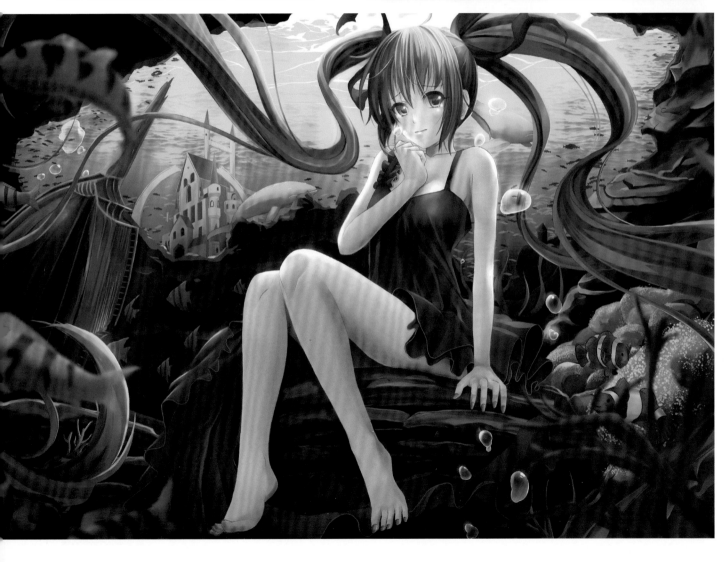

Alice Margatroid
DollsCreator

CMAZ **ARTIST** PROFILE

奈櫻 anenin

畢業／就讀學校：中央大學
個人網頁：http://home.gamer.com.tw/ homeindex.php?owner=asdfg12356
其他：http://www.facebook.com/profile.php?id=100004557428378
曾參與的社團：中央大學動畫社
曾出過的刊物：奈櫻的個人畫冊

守矢咖啡廳
新春開幕

春季賀圖，當時 FF21 剛結
束想說下一本封面用跨頁
圖，並且表現出重新開始
的感覺，當時是春天所以就
以春天的感覺來作圖。瓶頸
是當時在練習紋路的質感效
果，所以使用了大量效果素
材跟濾淨作材質，但傳單跟
旗子作的不好，最後並沒有
表現出想要的感覺。最滿意
的地方是前景的模糊效果，
人物表情開朗。

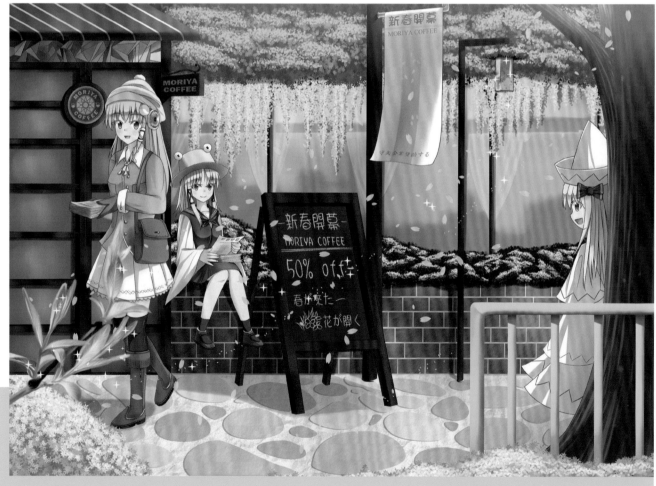

繪圖經歷

啟蒙的開始：
小時候還在玩網路遊戲 RO 的年代，當時有專畫 RO 圖的台灣畫師戰部露以及韓國畫師 Tiv，非常喜歡她們畫的 RO 同人圖以及畫冊，所以希望總有一天也能畫出能讓人印象深刻的圖。

學習的過程：
上大學後加入中央動畫社，和某些社員不合，退社後自己買了各種教學書和畫冊自行研究，首先是在暑假把一包 A4 印刷紙畫完，然後開始在 pixiv 上持續三天到一個禮拜創作一張彩稿，並加入了一些繪畫論壇後嘗試參加各種繪圖活動。
參加聯成電腦繪圖課程，學會了漫畫讓自己的線稿跟構圖能力都有飛越性的提升，出乎意料的是繪製漫畫會對插畫有非常明顯的影響，讓插圖能表現的含意更多更明顯。

未來的展望：
希望做出能讓看到的人感動或歡笑的作品。

其他：
想要成為畫師
90% 的毅力（不說努力是因為在台灣，要承受大量的負面評價跟嘲笑以及異樣眼光，光努力是撐不過去的）
9% 的勇氣（敢於創新和投稿，即使知道某些圖要花大量時間的東西卻沒人支持也要嘗試去做的勇氣）
0.93% 的運氣（lol 的紅色爆擊機率的梗 030，運氣很重要，但不是指一開始就被看好的那種好運而是其相反的壞運，還沒成型就被提拔將來會很慘。）
0.07% 的天份以上寫好玩的。

近期狀況

前陣子發生的趣事 / 事蹟：
畫圖。
最近想要畫 / 玩 / 看：
忙著找打工，想試著做小動畫。

近期規劃

即將參加的活動 / 比賽：
FF22，明年的角川原創小說＋插畫，指定科目考試（重考）
最近想要畫 / 玩 / 看：
東方新作的影狼和秦心、LOL

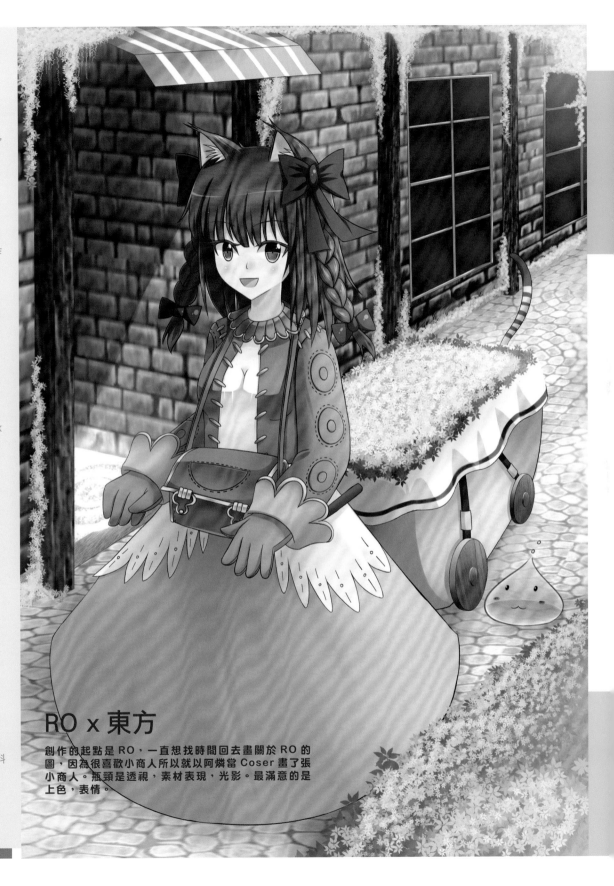

RO x 東方

創作的起點是 RO，一直想找時間回去畫關於 RO 的圖，因為很喜歡小商人所以就以阿燐當 Coser 畫了張小商人。瓶頸是透視，素材表現，光影。最滿意的是上色，表情。

夕色的東海道

非常喜歡夕陽的感覺，夕陽因為海面而反射所營造的氣氛真的很漂亮。 創作時的瓶頸是這是第一次嘗試處理這種大型的背光構圖，光影調整花了大量時間作嘗試，線搞透視也花了很多時間拉透視線。最滿意的地方是夕陽跟背影周圍的紅色透光，文文的表情。

妖怪之山的夏天

因為用自製筆刷畫出了許多不錯的樹葉，
想測試效果畫了張山林的大型構圖，並且
想嘗試湖面的效果。創作時的瓶頸是因為
要大量使用筆刷，導致整張圖在線稿時幾
近空白。要在沒有線稿的狀態繪製真的滿
恐怖的。最滿意的地方是背景及河面。

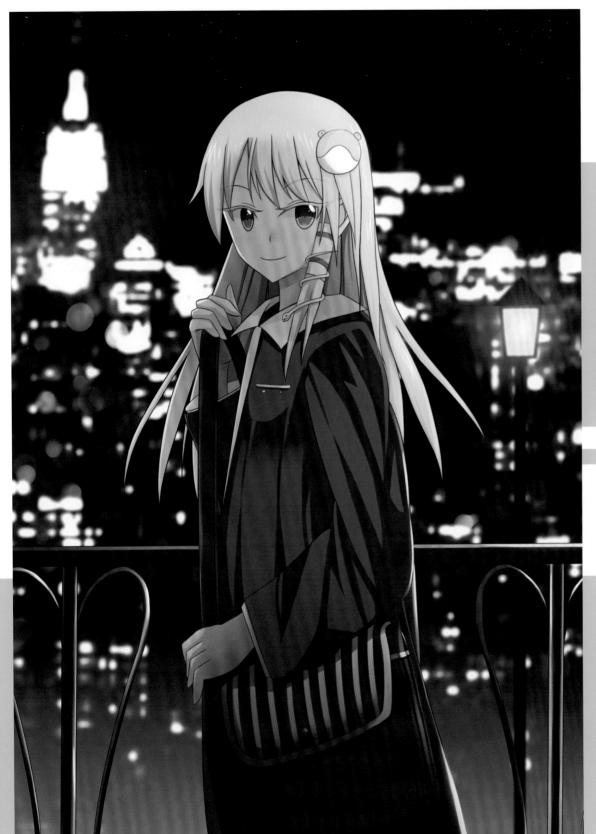

早苗與夜景

想嘗試夜景，以及去掉萌要素畫出雜誌封面的感覺。創作時的瓶頸是光影，顏色。最滿意的地方是背光感。

東方輝針城預告↓

慶祝東方輝針城體驗版發售，很喜歡白狼 X 影狼這對 CP，以及想嘗試
動畫風格的圖。瓶頸是兩人這樣公主抱的動作第一次畫，參考了不少東
西。最滿意的是　好帥 >///<。

東方輝針城 ～ Double Dealing Character

風之旅人↑

想畫風之旅人的景色，嘗試海報的風格。創作時的瓶頸是第一次用自製光
點筆刷作沙子亮面的效果。最滿意的地方是整體顏色。

CMAZ **ARTIST** PROFILE

白靈子 BLZ

pixiv：http://www.pixiv.net/member.php?id=980644
FB 專頁：https://www.facebook.com/h6x6h

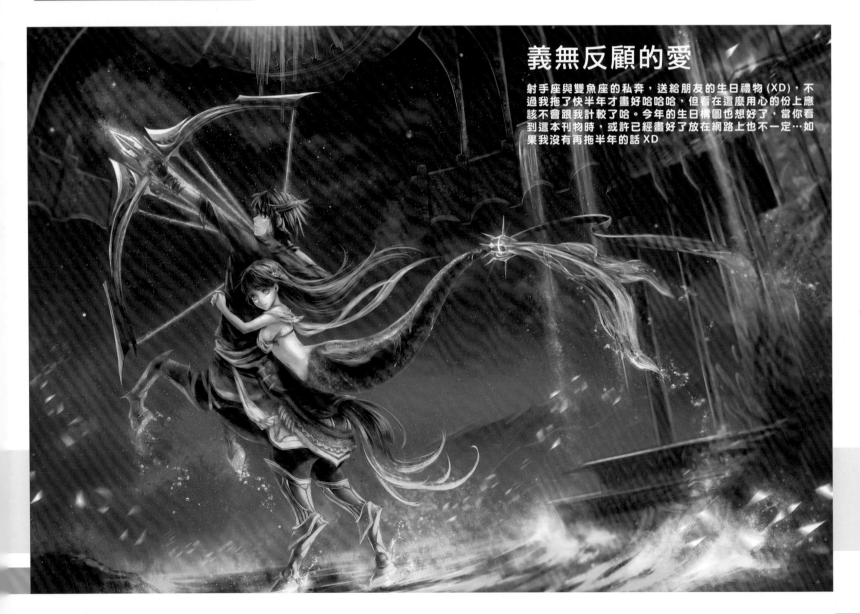

義無反顧的愛

射手座與雙魚座的私奔，送給朋友的生日禮物（XD），不過我拖了快半年才畫好哈哈哈，但看在這麼用心的份上應該不會跟我計較了哈。今年的生日構圖也想好了，當你看到這本刊物時，或許已經畫好了放在網路上也不一定…如果我沒有再拖半年的話 XD

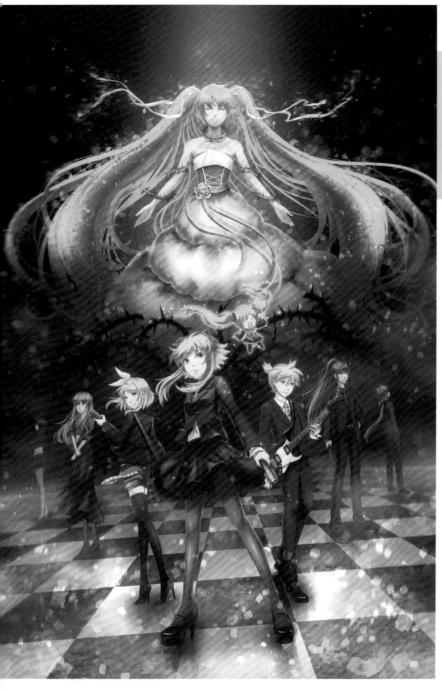

喚醒沉睡的電子歌姬

這是替 ABL 表演活動畫的宣傳圖。發覺自己很不喜歡畫人多的構圖（雖然這樣對一般人來說可能還好 XD"），比起畫很多人，更喜歡把精力放在雕一些細節或場景。其實工作用圖往往不需要這麼複雜就是了，每個需求都不一樣，像這次幾乎是只要把重點人物畫出來就可以了。雖然有點無趣，不過這種構圖常常讓人覺得很有氣勢 (XD)，我自己也很喜歡。

RO 墨蛇君擬人

當初為了慶賀蛇年在年初時畫的，這樣一講好久沒在 Cmaz 刊登作品了哈哈哈。不過既然要刊在這所以有稍微修一下，但是 PIXIV 也是有保留黑歷史啦哈哈哈歡迎大家來笑笑，反正都 PO 了也不能怎樣 XD

Astraea 繪圖過程

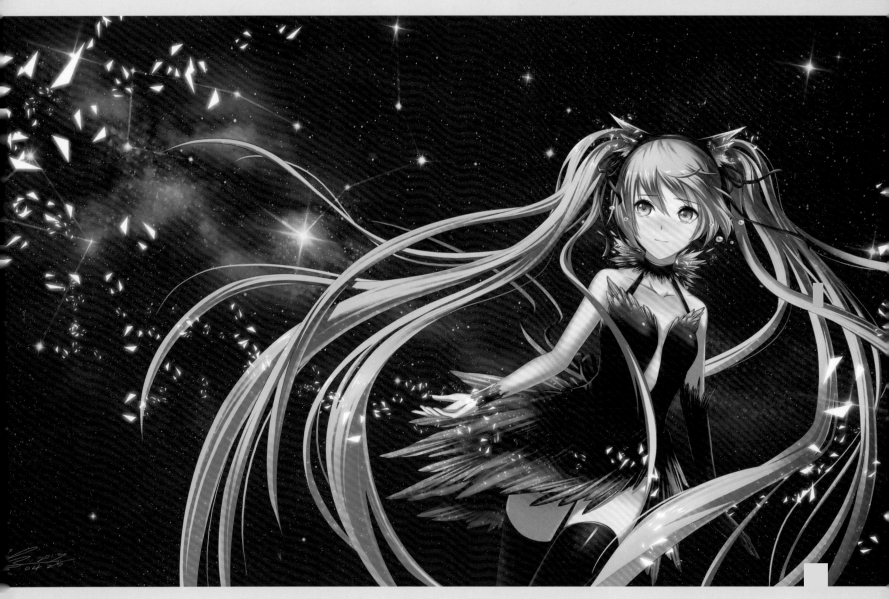

Astraea

翻譯就是正義女神，跟朋友合作初音原創曲 PV 的圖。雖然歌跟 PV 很早就做好了，EP1 也發了，但是沒有收入哈哈。這首將會收入在 EP2，預計在 12 月的場次販賣，詳細資訊可上網搜尋 H&&D。（社團名稱 XD）

背景步驟 -03

星星的筆刷是 DA 上的使用者製作的，搜尋【Star-Brushes-97311837】應該就可以找到，特別喜歡他的十字星。

背景步驟 -02

再多刷了一些楊雪果製作的 PS 筆刷（網路上的可自由下載）以及增加對比度

背景步驟 -01

在刷過漸層的底色上做些層次，作法可參考 DA 上的 Sniper115A3 他有放一些教學，他做得很專業我不行 XD 但做得太真可能也會跟主體風格不搭，所以還是要以整體感為主。

背景步驟 -06

三角形的碎片效果是自己製作的筆刷，這個碎片主要就是使用了外光暈。
（對圖層點兩下左鍵即可叫出功能）

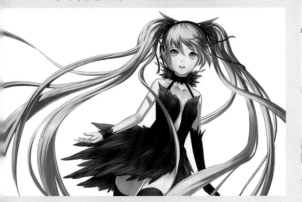

背景步驟 -05

因為這幅圖需要暗喻處女座與天秤座，所以星星之間的連線是為了增加辨識度。後面的小星星就是筆刷點一點大量複製就行了畫星星的重點就是大小要區分大一點。

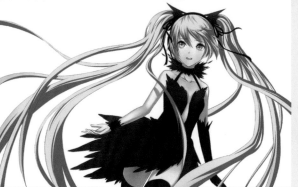

背景步驟 -04

使用圖層的覆蓋功能，加強亮度，尤其是發光點的中心一定要亮亮的才行 XD。星空的重點就是整體對比度夠高就會好看了。

人物步驟 - 上色過程 02

人物步驟 - 上色過程 01

人物步驟 - 草稿

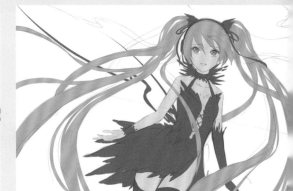

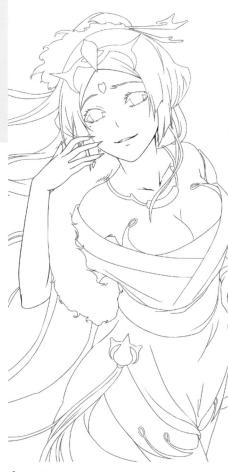

妲己

當初參加台灣討鬼傳御魂設計大賽的稿子，
畫的是妲己。因為拖到最後一天才畫所以整
體非常簡潔 XD

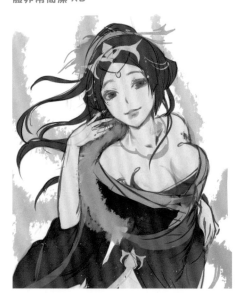

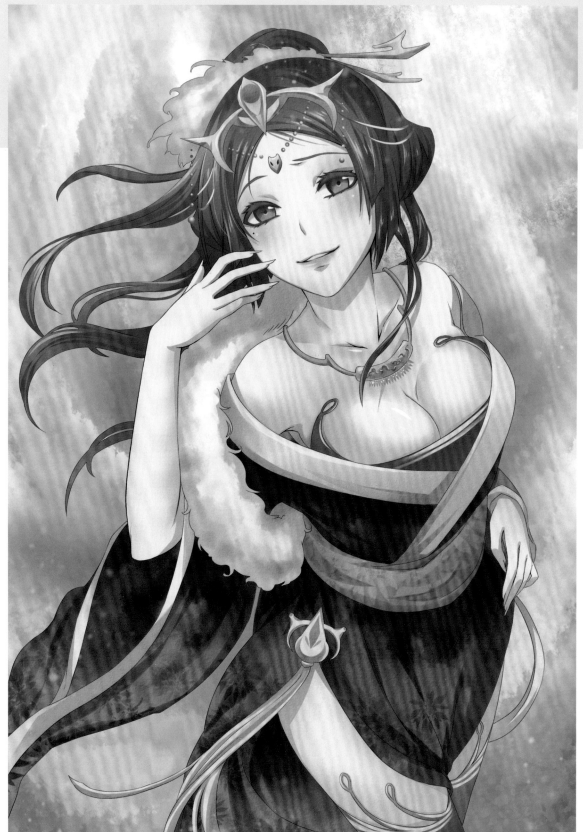

不具名的希望

這是最近國外的慈善畫冊的邀稿,發現歐美
那邊好像很流行做慈善畫冊的,直到畫冊售
完之前只能曝光 33%,不過我整個人物截
出來就差不多 33% 了 XDD

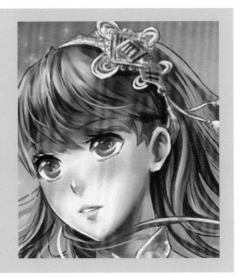

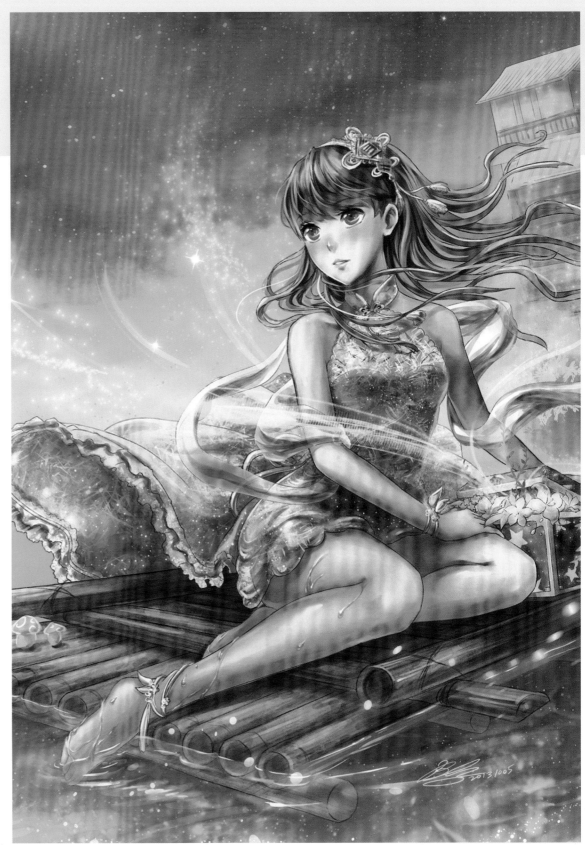

CMAZ **ARTIST** PROFILE

張小波

PIXIV：http://www.pixiv.net/member.php?id=2362674
巴哈姆特：http://home.gamer.com.tw/homeindex.php?owner=a125987992
FB：http://www.facebook.com/a125987992#!/a125987992

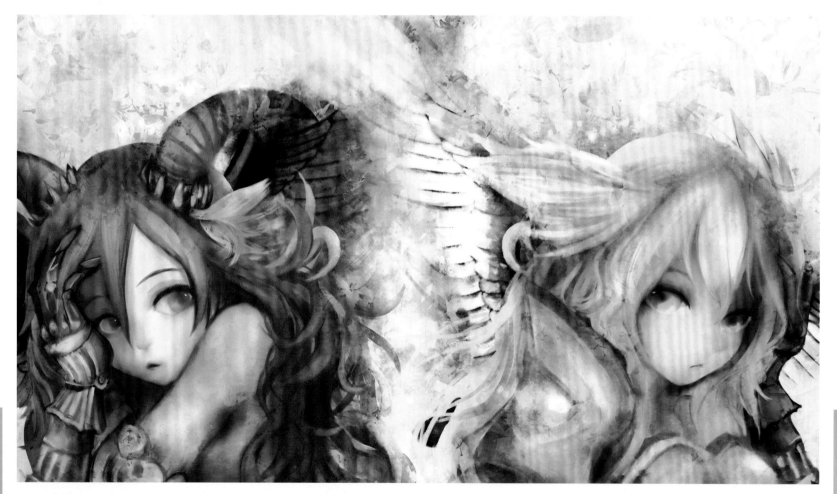

ambiguous

天使與惡魔為發想，人們心中多少有過善與惡的曖昧掙扎，習慣的使用紙紋，添加一些朦朧度，最近很愛畫一些對比的構圖，頗有趣的。

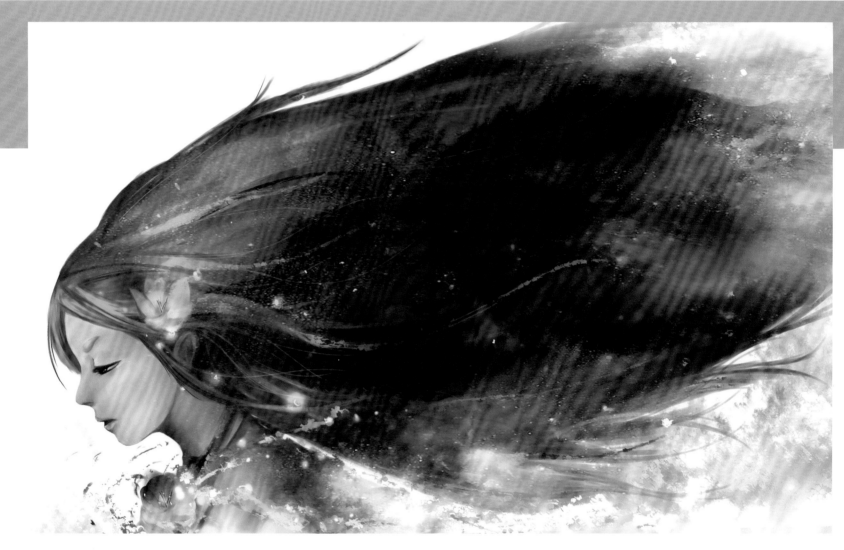

Night

這張是課堂示範圖，示範如何染色混色製造出自然的效果，順便營造主題氣氛，感覺還不錯私下就不小心把它完稿了。

近期狀況
努力生圖中 & 準備參加 PF~

近期規劃
近期正在籌備 PF 等同人活動的東西。

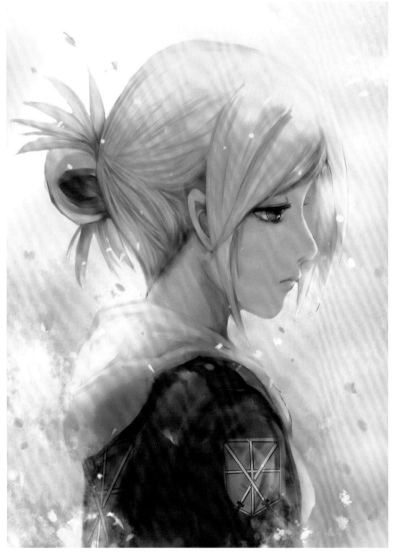

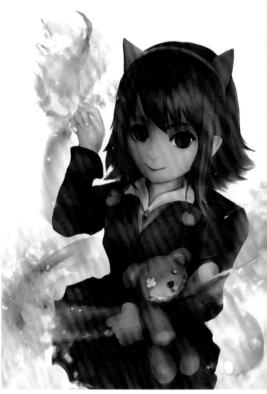

Annie

創作主題是英雄聯盟的安妮，其實很早就
想畫一張小安妮了，礙於本人惰性強大時
常畫一半就丟在桌面長灰塵一直無法完成，
這次算是咬著牙完成了，也測試了冷暖色
系互換的效果。

亞妮

一樣是巨人的角色，亞妮‧雷恩哈特，創作這張圖的動機是想表達 他也不想殺
同伴的心情，所畫了一張不一樣的亞尼，簡單的光影練習。

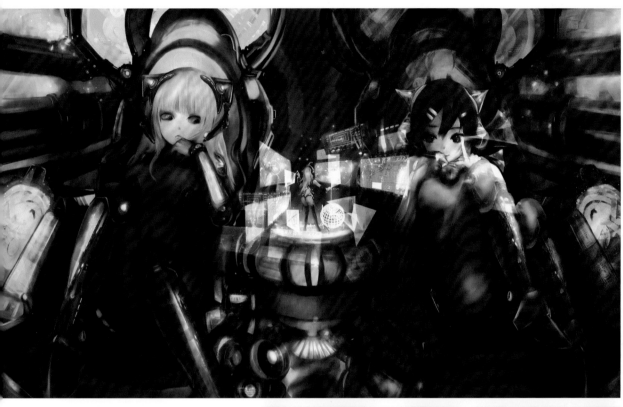

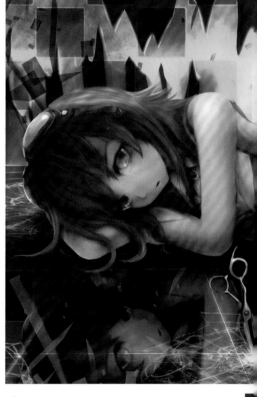

戰術指導

小小的 IRY 解說著這次的作戰目標，
之後的請各位腦補了哈哈，藍色的是
Abby 紅的是 Elia 準備出擊 !! 這次碰
上了許多問題，比方像機械以及銀幕的
製作，都讓我挫折了好久。

Gumi

以 V 家的 Gumi 以モザイクロール (Mozaik
Role) 這首歌作為創作的主軸，使用慣用的手
法上色，花最久時間的地方是剪刀及裂痕，原
本使用貼圖去製作裂痕，後來發現有點太真
實，所以改了許久。

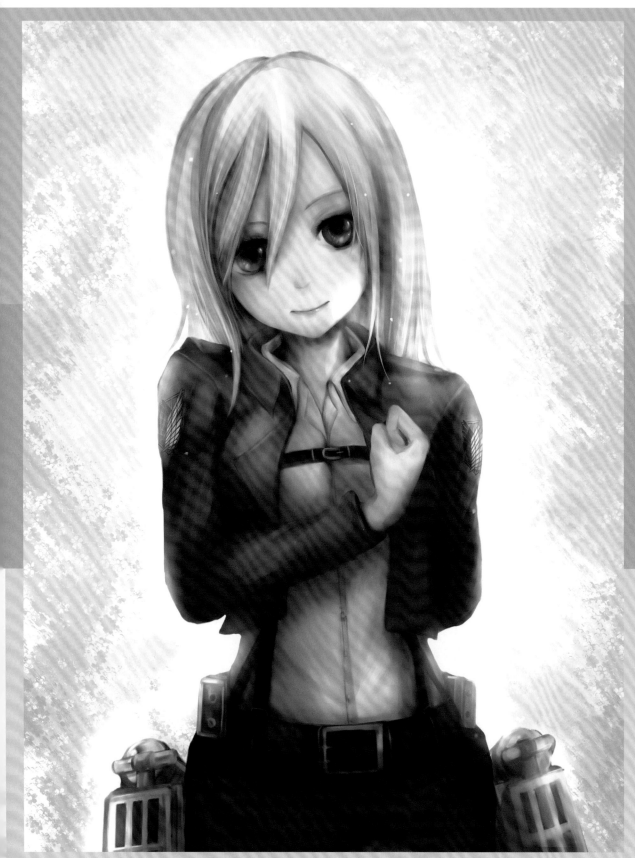

女神

獻出你的心吧！單純的想畫畫《進擊
的巨人》中有女神之稱的克里斯塔·連
茲，我們～結婚吧～

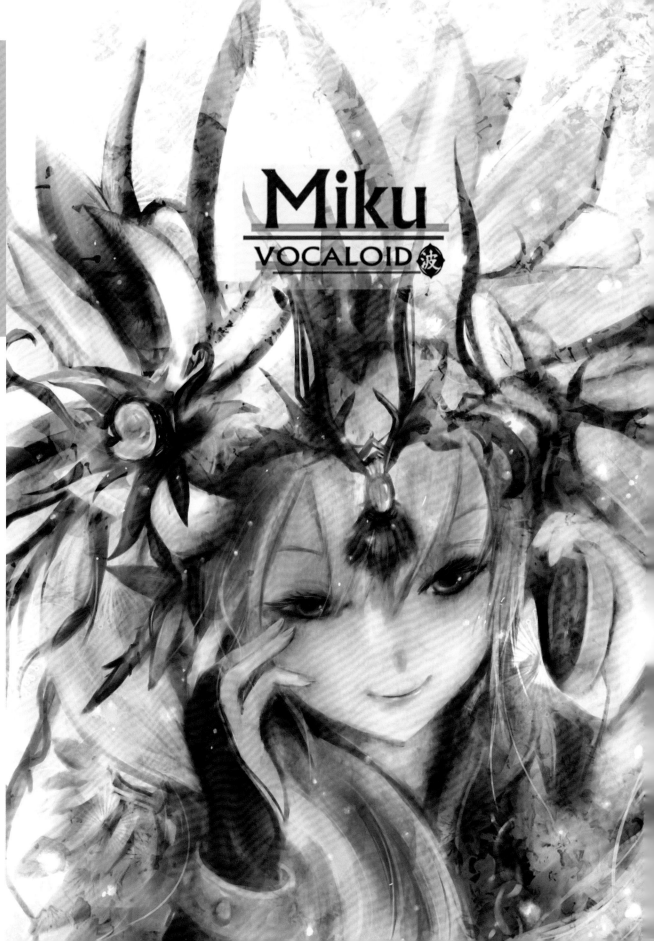

Miku

這張是 FF 場刊的刊頭，這次運用
了許多混色的技巧，想做出魅惑、
妖媚的感覺。

CMAZ **ARTIST** PROFILE

Doreen

巴哈： http://home.gamer.com.tw/homeindex.php?owner=s31209g

黑桃

創作的主因是由於參加了創革的月繪活動，創作時的瓶頸是裝飾的邊框和花朵有點畫到快不耐煩了(XD)，而最滿意的地方則是金屬裝飾邊框。

近期狀況

前陣子發生的趣事 / 事蹟：

最近看了進擊的巨人動漫畫，劇情、世界觀和許多的設定都覺得很新奇很特別，看完了第一集動畫後，馬上跑去把 1~9 集的漫畫抱回家，感覺又重新燃起了沉寂已久的動漫魂了(XD)。

最近在忙 / 玩 / 看：

最近突然地接到了插圖的工作，第一次接插圖的工作覺得很有趣，希望能好好地完成~

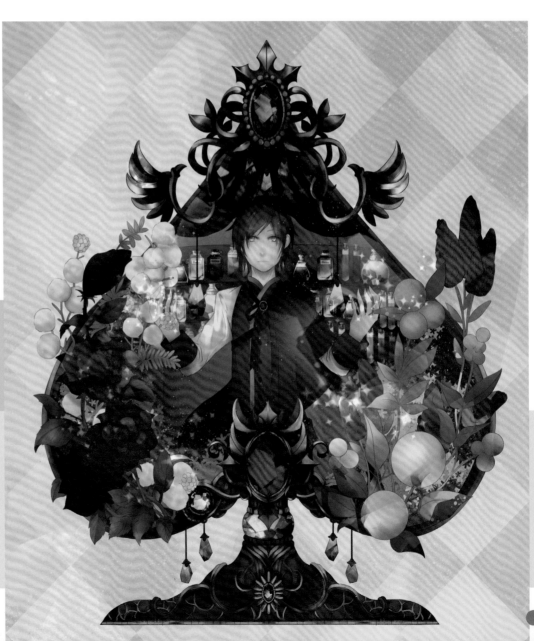

讀書娘 ~

創作的主因是想畫看一些和風的
物件 ~ 而創作時的瓶頸在於東西有
點多，畫的有點久，最滿意的地方
則是透明感。

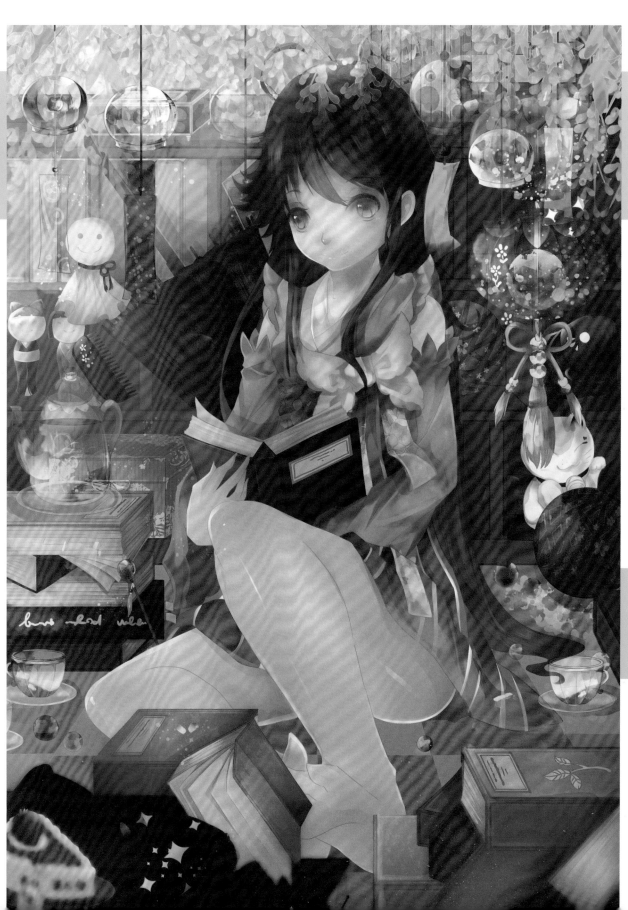

人物練習

創作的主因是想練習跟平常不一樣感覺的人物上色。這次創作時都蠻順利的，沒有遇到什麼瓶頸，自己最滿意的地方是皮膚的光澤。

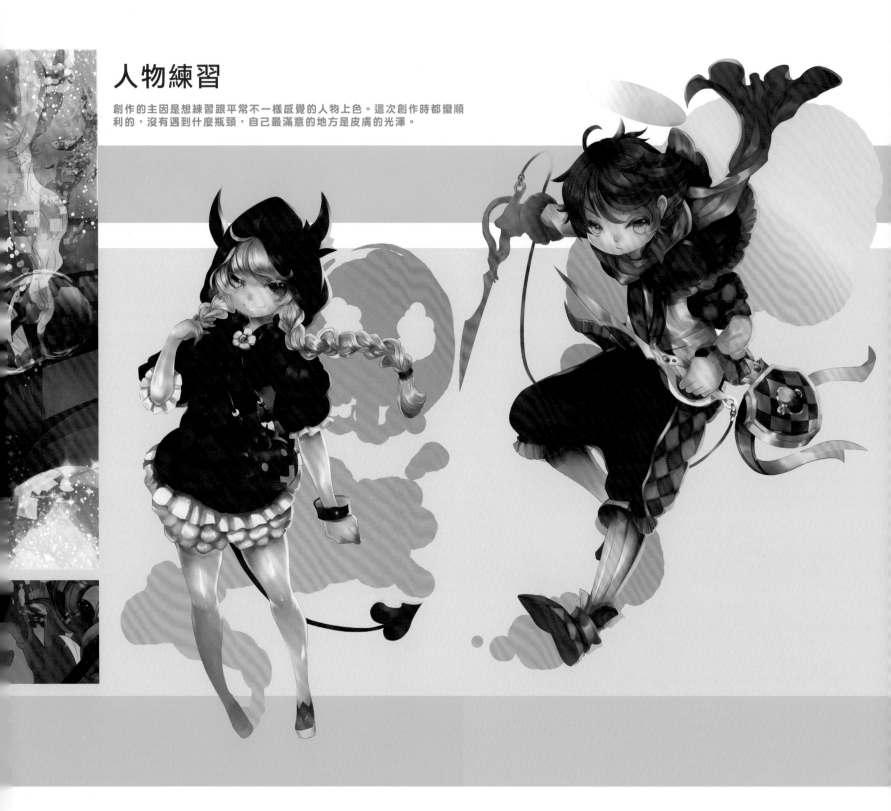

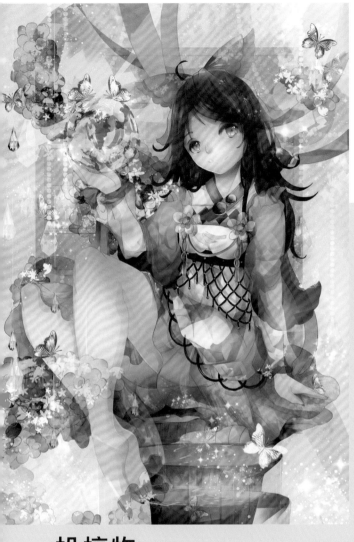

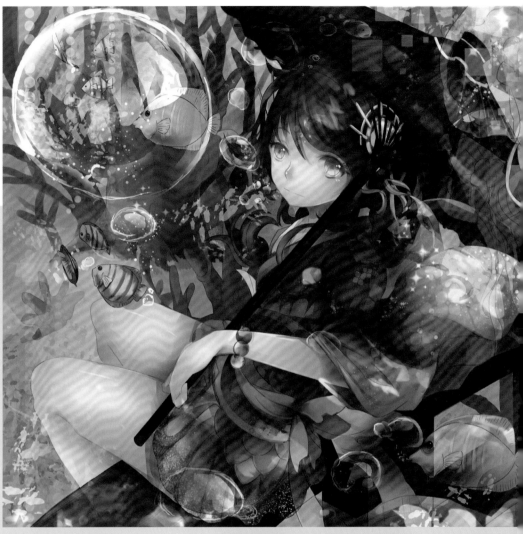

投搞物

創作的主因是由於參加了百萬亞瑟王的投搞活動，活動結束後，覺得好像少了什麼，所以又再自行修改了一次，想把畫面畫的更豐富。創作時遇到的瓶頸是決定要參賽的時候，發現自己只剩下二天的時間可以畫了…時間不太夠用啊 (XD)，而最滿意的地方透明的花球。

背景練習

創作的主因是由於很少在畫背景物件，覺得應該要好好練習一下。創作時的瓶頸在於東西一變多，顏色就顯得很混亂，所以到後面一直想辦法調整顏色。最滿意的地方則是畫面的整體感。

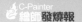

CMAZ **ARTIST** PROFILE

水侑

個人網頁：http://blog.yam.com/fred04142
其他：http://www.plurk.com/fred04142

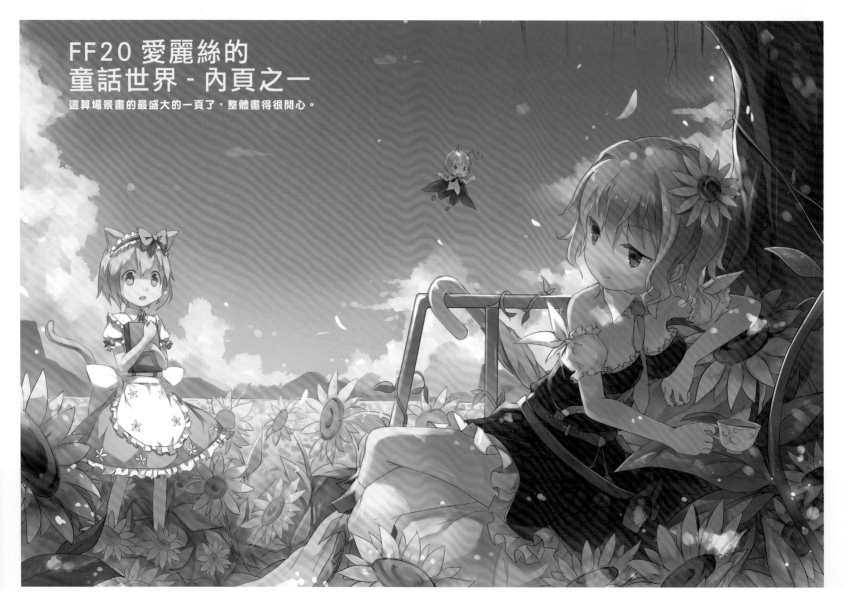

FF20 愛麗絲的
童話世界 - 內頁之一
這算場景畫的最盛大的一頁了，整體畫得很開心。

東方童話系列 - 愛麗絲夢遊仙境

依照愛麗絲童話本的服裝加上刊物裡的故事情節去繪製的一個大集合圖，當然，
動作是相當私心的動作 XD

東方童話系列 - 芙蘭小紅帽

按照童話本內的芙蘭小紅帽故事的服裝，然後在加上擺放在房間內
的玩偶布偶，製造一個相當有女孩子氣氛的房間。

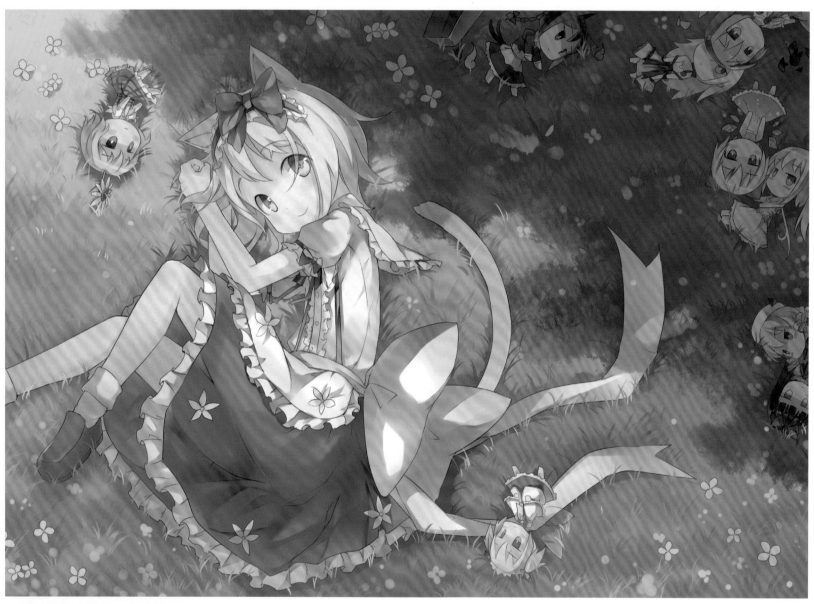

近期狀況

很久沒有參加 CMAZ 了，感覺要說的事情很多，卻又不知道從何講起。在上次發表 CMAZ 之後，有另外出了兩本新刊〈愛麗絲的童話世界〉與〈Collect〉。
然後最近比較常在玩 LOL (英雄聯盟)，日本那裡的艦娘遊戲也想嘗試看看，可惜一直排不到註冊，一直沒辦法玩到有點殘念。
歡迎來噗浪或實況來找我聊天，我都很歡迎的 :)

近期規劃

最近會想要嘗試看看 LOL 插畫本。也許會在近期的 PF 活動出刊。

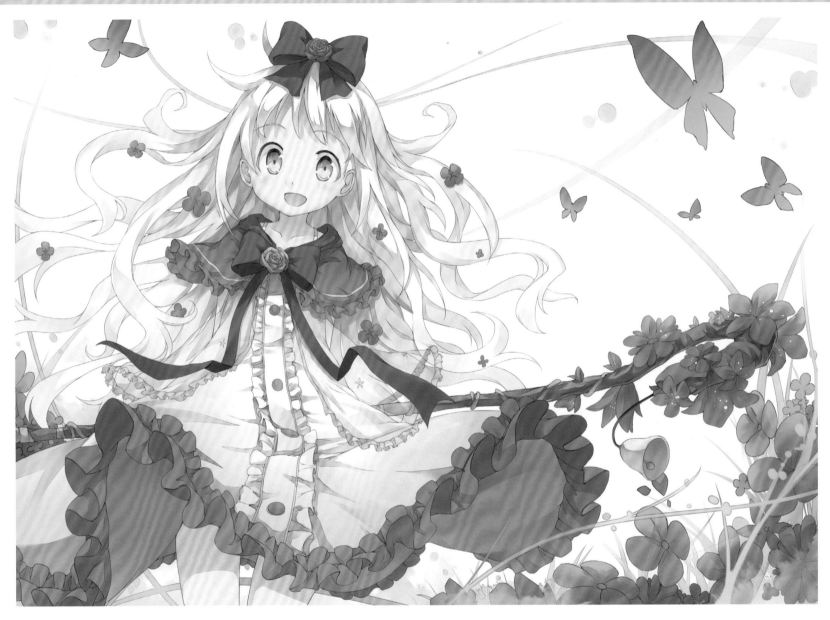

FF21 Collect 水佾個人插畫本 - 封面

這是從 FF17 第一次出新刊以來，收錄所有未公開，或者畫興趣，或者接案子中的圖。另外封面是我非常喜愛的自家女兒角 - 荷莉。

CMAZ **ARTIST** PROFILE

愷kai

Facebook：https://www.facebook.com/profile.php?id=100000074809680
巴哈小屋：http://home.gamer.com.tw/homeindex.php?owner=a2b2c6d2
PIXIV：http://www.pixiv.net/member.php?id=999547

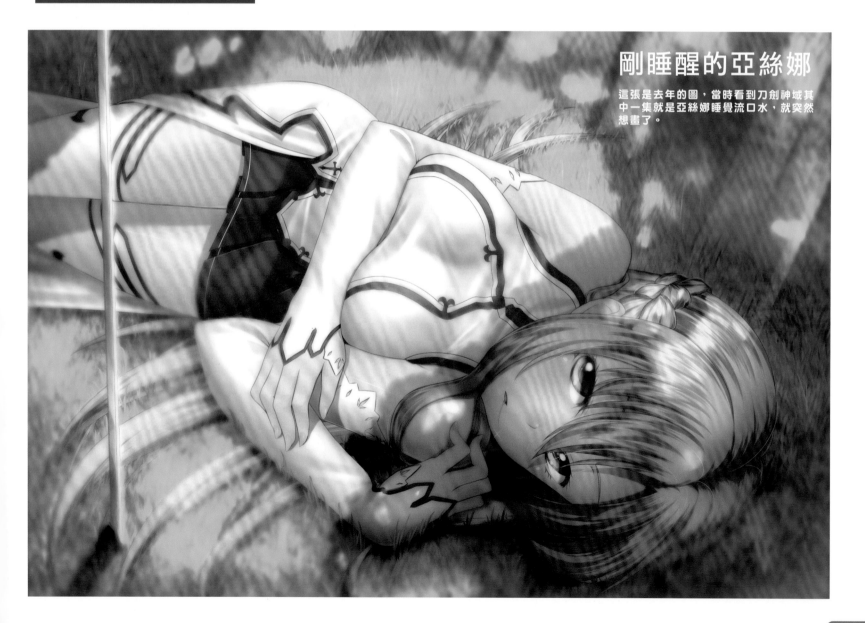

剛睡醒的亞絲娜

這張是去年的圖，當時看到刀劍神域其
中一集就是亞絲娜睡覺流口水，就突然
想畫了。

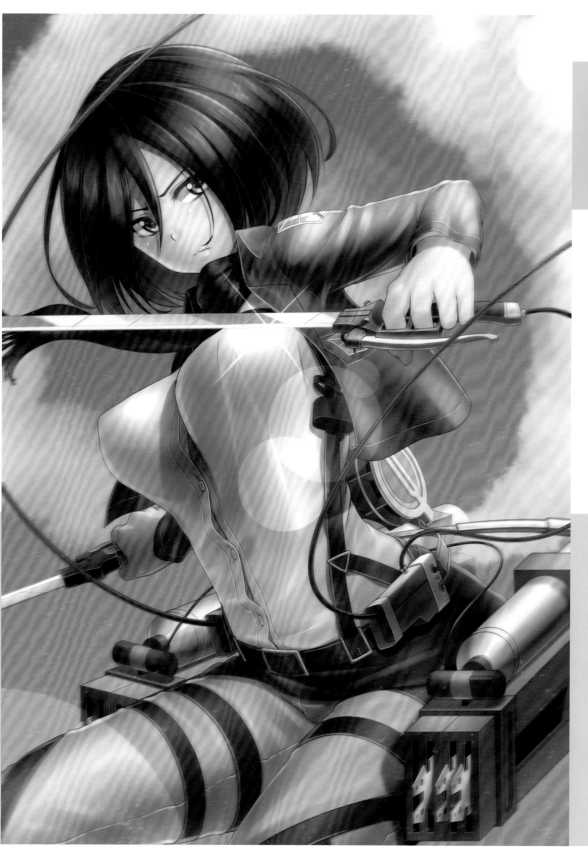

進擊的米卡莎

今年的圖，《進擊的巨人》根本神作，就連一堆沒看動畫的朋友都再看，很歡裡面這個角色，不過歐派好像畫得太大了，衣服都快爆炸了 XD

近期狀況

前陣子發生的趣事 / 事蹟：
前陣子參加第二、第三屆的百萬亞瑟王的比賽，總覺得評審的眼光有點不太一樣，我認為一些應該會得獎的圖，卻都沒有得獎…

最近在忙 / 玩 / 看：
最近畫圖都畫不出什麼滿意的圖，不過應該是最近太懶了，而且目前沒接什麼 case…

近期規劃

即將參加的活動 / 比賽：
前兩個月都有參加百萬亞瑟王的比賽，第二屆的佳作、第三屆的優選，所以目前還再考慮要不要參加第四屆…

最近想要畫 / 玩 / 看：
最近有點懶…所以很少在畫圖，而且也沒什麼動力畫，想說看看電影能夠找些靈感，最近看了厲陰宅、環太平洋、波西傑克森…接下來比較想看的是天使聖物～

前面也拜託了

去年的圖，當時天氣真的是太熱了，就讓眼睛吃冰淇淋 XD

鬆開

這張是今年的圖，又是天氣太熱讓眼睛吃冰淇淋。

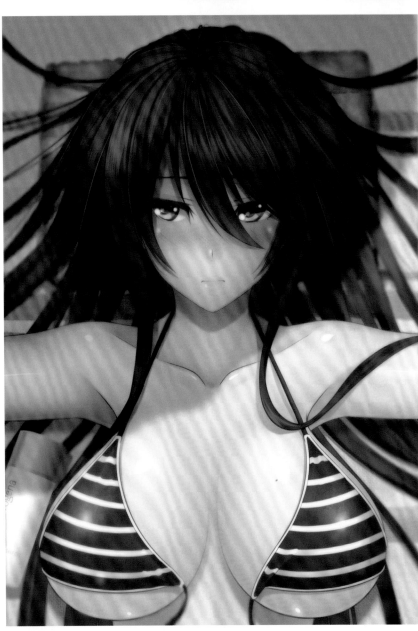

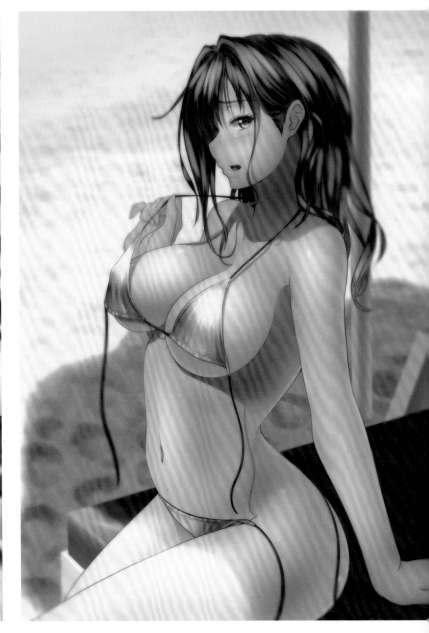

直葉

去年的圖，同樣也是看一看就想畫了，因為
心想很少在畫躺姿，於是就嘗試畫看看。

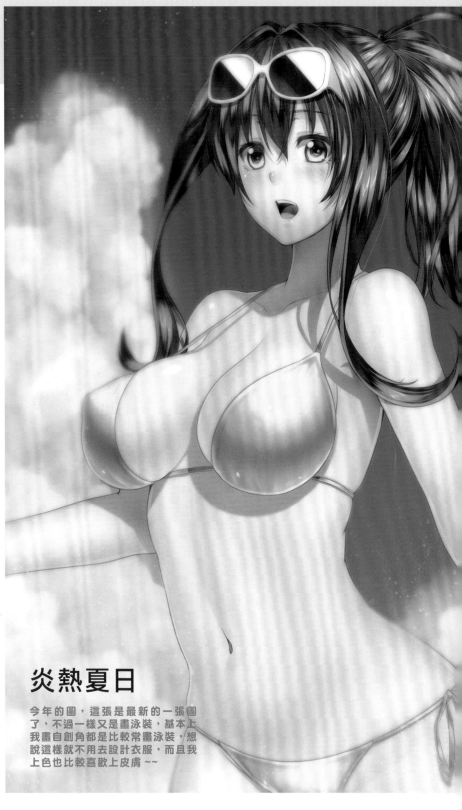

炎熱夏日

今年的圖，這張是最新的一張圖
了，不過一樣又是畫泳裝，基本上
我畫自創角都是比較常畫泳裝，想
說這樣就不用去設計衣服，而且我
上色也比較喜歡上皮膚～～

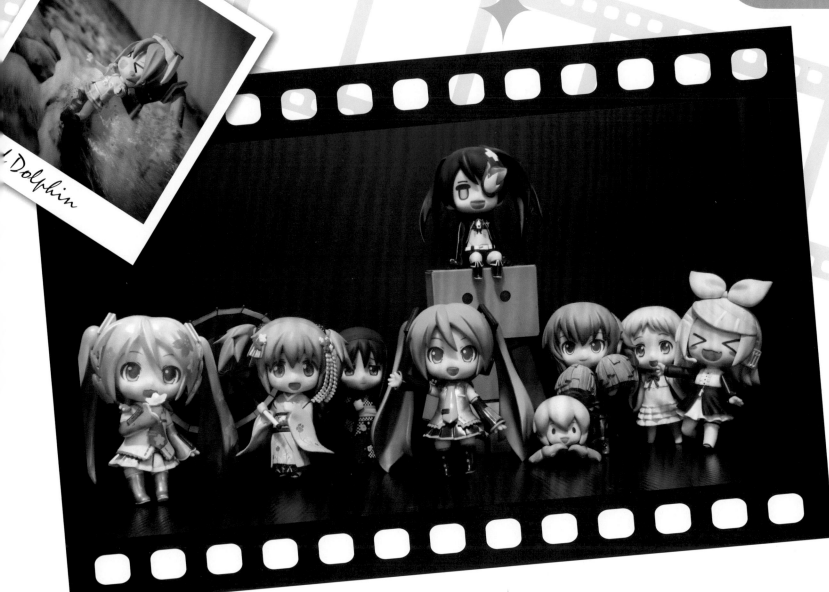

Dolphin

Wayne

余月

黏土人攝影天地

這次 Cmaz 很榮幸能夠邀請余月來分享他的「黏土人攝影」，在訪談過常中，余月對於黏土人的熱情與喜愛，深深的感動了小編。

人們總是在現實與夢想中掙扎，往往壓力會逼迫我們放下心中的最嚮往的那一塊。余月詳細的分享了他在面對學業的同時，如何調整心情並實現他最愛的黏土人攝影夢想，就讓我們一起來看看他的心路歷程分享吧。

大家好～我是余月，大學時期在宿舍中好玩拍攝了黏土人，雖然拍得很普通不過意外的很有趣，有種「原來在鏡頭下的黏土人，所表現出來的動作與表情其實是可以很生動」的想法，隨後便開始拍攝更多不同類型的作品以及欣賞海外攝影師的作品後，當注意到的時候我就已經拍了數萬張，黏土人的作品了。

小時候認為攝影就是好玩拍拍留念就好，但有次與父親去旅行時，他請我幫他拍照，當然毫無攝影知識的我拍出來相當的普通，畢竟只是想著拍作留念，結果父親對我幫他拍的照片感到相當不滿甚至有點藐視，或許只是小孩子生氣般的緣由。我也開始對我自己的作品越發的嚴格對待，每當拍出的作品讓大家喜歡時，這份努力就值得了。

我拍攝的東西其實相當多，但是並沒有深入或是花費長時間去專研，偶爾會拍拍小動物並且在照面上加一些奇妙的對話或文字，算攝黏土人攝影之外的休閒育樂。

黏土人角色的挑選

我喜歡一些沒有角色故事（像是音樂軟體V家系列的角色）或是角色本身沒有太重的劇情要素（像是黑言槍手中的角色）以及在作品中較可以幻想二創類型的角色。

這些角色我在攝影時較可以去拍攝以他／她為主角的作品，他們並沒有特別的定位所以在多數場合中出現都不會有違和感，甚至有時拍攝時我會讓黏土人像是在訴說些甚麼的方式去呈現作品，這樣一來既不會覺得作品不實在甚至會覺得該角色就是在作品中有著她的故事，我很喜歡這樣去發揮。

除了V家的人物以外也有非常多適合二創的角色喔！像是那朵花面麻、電波女艾利歐、沒朋友小鳩、麻將艾莉絲、星星梅露露、K-ON梓喵、以及其他數不完的角色，但最推薦的還是初音與阿楞了。

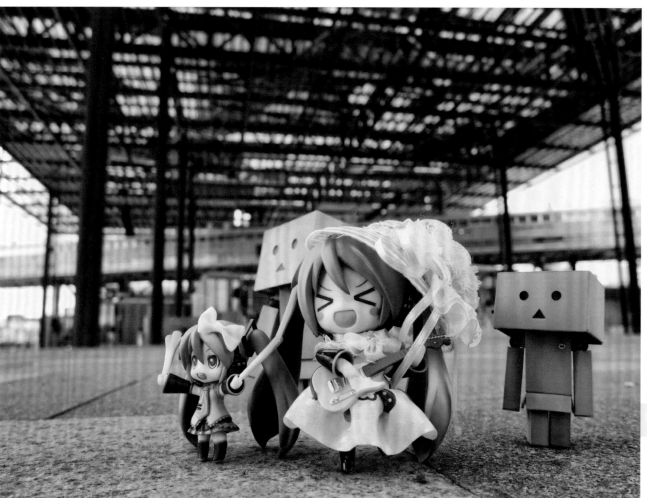

Excursion! 羅東文化工廠／我很喜歡宜蘭羅東這樣的地方，也一直想找機會要到羅東拍有家族氣氛的黏土人作品，羅東新建的文化工廠想當有特色，與未來感的初音會是相當搭的地方，為了不忘羅東給人的感覺，特別製作了帶鄉村風的服裝給初音穿著。最滿意的地方是建築物像未來式的車站，與我想要拍的作品相符。（當時還一個人騎北宜時迷路在山上了）

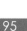

↑ Hey!One & Two 花卉新生公園／巡音黏土人有附巡音自己的吉祥物設定（章魚），在公園時常見到安親班的大人拿著一些簡易的樂器帶領小朋友，我想把這份愉快郊遊的感覺帶入黏土人攝影作品中。拍這張的瓶頸是早上陽光大．補光機器較難發揮。但是沒有路人與野狗來干擾攝影是最滿意的地方。

黏土人攝影的瓶頸

拍攝黏土人的過程中，碰過非常多讓我放棄的念頭，我從小就非常喜歡創作，但其實最擅長的科目是數學，大學也走進電資類型的系所，我對於「創作及設計」真的是非常不拿手。

真時經常會因為一些小事而阻斷自己的去路，需要的其實就是一句『你想太多了』，現在也是遇到瓶頸時，利用客觀的方式以及與親友們的交流，許多問題就自然的淡化。並且腳踏實地的作法，也是有腳踏實地的人所能創作的作品。

每當我卡死在一個小細節時，我會將圖拉遠拉近來重新看待問題是大是小，如果整體的畫面不如我所想的我會設法去修整成

我會把黏土人拍的漂漂亮亮，但是卻很難將黏土人拍得有趣生動，因為照著腦中的步驟走，很難去想到天馬行空卻有趣的作品，也因為這樣我創作了魚丸貓這個角色，我將她畫成漫畫給她異想天開及開朗的性格，時常讓自己去扮演她的思考模式來解決困境，或是依照她的角度去思考太過於認客觀地看待我自己作法，依照思考太過於認所想的我會設法去修整成

 ← Earth 淡水／面無表情的阿楞以及表情豐富的黏土人，在聖誕節時天空雲彩清晰美麗，在接近黃昏前捕捉了這張作品。當時遇到的瓶頸是浪潮不斷，只有極短的時間可以站立及拍攝，海水讓許多攝影器材報銷了。

黏土人攝影的構想

一般在人物攝影時，總是會先經過對該角色的認知印象去作攝影創作，也就是我認為『她會出現在哪裡以及做甚麼』這樣的想法作出發，這樣一來創作的主題就會被該角色原本的故事所影響，畢竟是喜歡該角色以及想要去做她的創作所以必定對於該角色會有一定的認知及想法。

為了要與眾不同的作品，偶爾我會試著把想法丟掉，假裝自己並不認識這個角色，一切從「無」去發揮，這樣一來想法就不會被過去以及認知干擾而可以全心地去創作。我也會參考人像以及動物等攝影作品去想像我可以如何讓黏土人去發揮，如何讓沒有生命的黏土人拍出來與人類動物一樣的有情感在。

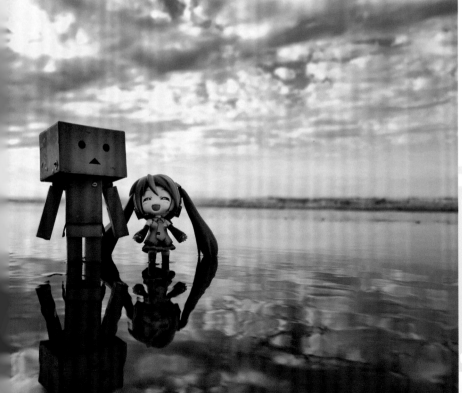

個人小檔案

名字：余月 / Wayne

個人網頁：www.facebook.com/NCnendoroid

【繪圖經歷】

啟蒙的開始：在海外部落格中看到攝影師將黏土人拍得栩栩如生。

學習的過程：除了每天拍攝之外，課餘研究服裝設計、電腦後製與攝影師交流等。

未來展望：黏土人攝影可以發揮的創意非常多，未來我會朝更多可能性去創作。

其他：當自己面對興趣時，自然就會沉溺於其中，挫折倒山而來，也澆不熄這份熱情。

【近期狀況】

前陣子發生的趣事 / 事蹟：不小心自己做了款遊戲 .. 又不小心做了動畫。

最近在忙 / 玩 / 看：忙遊戲創作比賽 / 玩黏土人的服裝製作 / 看颱風淹淡水。

其他：接受訪問的前幾天是颱風天，我在白沙灣游泳。

【近期規劃】

即將參加的活動 / 比賽：因為忙黏土人攝影剛放棄了商設的比賽 ..

最近想要畫 / 玩 / 看：畫魚丸貓 Q 版 / 玩寫與設計些遊戲 APP/ 看老闆讓不讓我玩。

其他：創作與正業兩邊常讓我昏頭，兩邊是思考完全不同的東西 .. 但我兩邊都不想放棄。

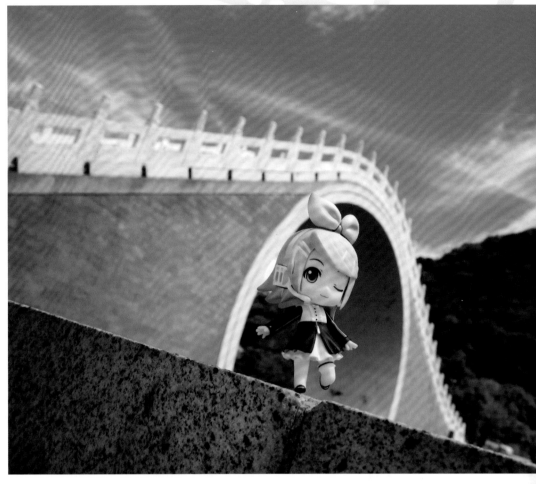

✎ ↑ Shine Rin 大湖公園／創作的主因是我想用黏土人原有的配件去組合成新服裝，畫面中的主角 Rin 一共包含了 5 隻黏土人去做結合，當然不是簡單拼湊，是以 Rin 所適合的服裝去做挑選配置。當時還在太陽下蹲了半天才沒人在橋上。最滿意的地方是單腳站立 & 服裝拼搭。

攝影技巧的培養與學習

因為成長的空間是會一直增長的，所以到現在我也還是在學習培養階段，培養黏土人攝影這項興趣已經花費了四年左右的時間了，學習到現在我認為最重要的部分就是在創作及不斷的翻新，因為「攝影並不是相機快門一直連按就會進步」。我在學習的過程中會將自己的作品作成幻燈片做為電腦桌面，每當切換到桌面時我就會重新反省該作品改進的地方以及該作品我覺得做得不錯的地方，並要求自己過去犯的錯誤不要帶到未來。在生活當中看著自己的作品並重新學習我認為是相當重要的。

我所想要的畫面，如果碰到我的技術無法去做到我認知的完美的話，一來我會去學習如何將畫面改善，二來我會讓作品風格做些改變，再來就是照現狀。因為有時候只是思考卡死罷了～

黏土人攝影的發展性

台灣人的生活其實很難能夠拿出時間來培育興趣這方面，由其是對於現實、經濟較無幫助的事情，在台灣也很難夠被家人、長輩支持，再來就是 ACG 領域雖廣，但 Figure/GK 領域的同好其實並沒有那麼多，在這之中的黏土人更不用提有會有大型的市場可言。

製作第一本攝影本時，我收到了碩士班錄取的資訊，為了讓自己定下心來深造學業，我挑選出在學時其創作的作品匯集成攝影集，並且花費一筆金額將它印刷成實體書籍，將我最喜愛的作品作為實體書呈現給大眾，並且認為自己必須去專心面對學業至少養活自己甚至未來能承擔一個家，所以那本攝影集的作品，當時我認為就是這個興趣的盡頭。

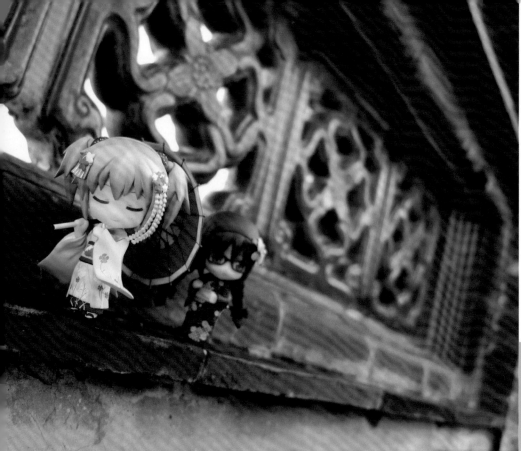

但是我似乎太看輕這項興趣，碩士班進度跟上後我又開始繼續拍照，本來認為不能夠太常去專研黏土人攝影要把時間花在深造學業，但是我實在是騙不過自己的興趣，後來我決定面對這一切並且我有了想要改變現況的想法。

於是我匯集了第一本所有的讀者感想重新擬定新的攝影集，並且名稱不是由我的名字做開頭，而是以大眾名稱作書名。並且我想辦法要在台灣打響黏土人這一塊，所以不單只是攝影我還想將每一次的作品繪製一張Q版人物，為的是讓大眾不要認為這只是單純拍拍而已，另外我開始放了作品投稿的部分，為了讓在拍攝黏土人的同好注意到，傳達出「這樣的攝影作品也是有人在關注」的想法。

我不知道能夠改變現況多少，但我是絕對認真的去面對黏土人攝影這件事。

余月的黏土人攝影流程

黏土人的攝影方式算是有固定的流程，但偶爾也有其他的變化，個人是資工系所的學生，所以比起天馬行空的創作更適合踏實穩定的創作及成長。

景點：去各種攝影網站以及部落格尋找攝影景點，或是用Google Map，只要在輸入欄位搜尋「景點」其實就能夠找到許多平常不會去注意的地方了。

角色：大部份是依照景點去決定黏土人的角色。

Fail Team

🖉 → Flower Fairy 大佳河濱公園／既然人可以輕功水上漂，那麼黏土人可以輕鬆站上花也是沒問題的吧？利用一些小技巧我讓初音單腳站在花朵上，像是花朵妖精般的輕盈自由自在的跳躍在花朵上，一但沒控制好立刻就會摔下來…

🖉 ← Anohana 大屯／想拍攝面麻黏土人在鄉村自然中的感覺，雨過天晴之間的時間，拍攝面麻利用樹葉躲雨的樣貌，並利用動態範圍疊層將葉面細微捕捉住。當時雨蒸發比想像中來得快很多。最滿意的地方是面麻沒被水珠滴到，躲雨很成功。

日期：周休二日我會避開人多的景點，周一則因多數景點不會開放則會選擇付費或是開放的公園。

其他：向大家推薦攝影咖啡類型的店，這類的店除了店內特色豐富外，人也不會這麼多。

心得分享：初期在規劃時時常會因搞不清地點以及要拍攝的作品時常會要花到數個鐘頭，甚至到了地點也因準備不足或發生突發狀況而一張也沒拍到，但真的喜歡的話就學習這些失敗的經驗，那會成為重要的基石。

讀者投稿
Reader Submissions

第三次的讀者投稿單元來囉！自從Cmaz開放徵稿活動以來，投稿的稿件便持續在增加中，包含許多實力堅強的作品，讓小編非常驚豔，而眾多具有潛力的讀者們對繪畫的用心與熱情更是振奮人心；本期Cmaz收錄了多位讀者所發表的精彩作品要呈現給各位，如果你對繪畫創作有滿滿的熱忱，不要猶豫快來投稿吧，一起加入Cmaz的大家庭！

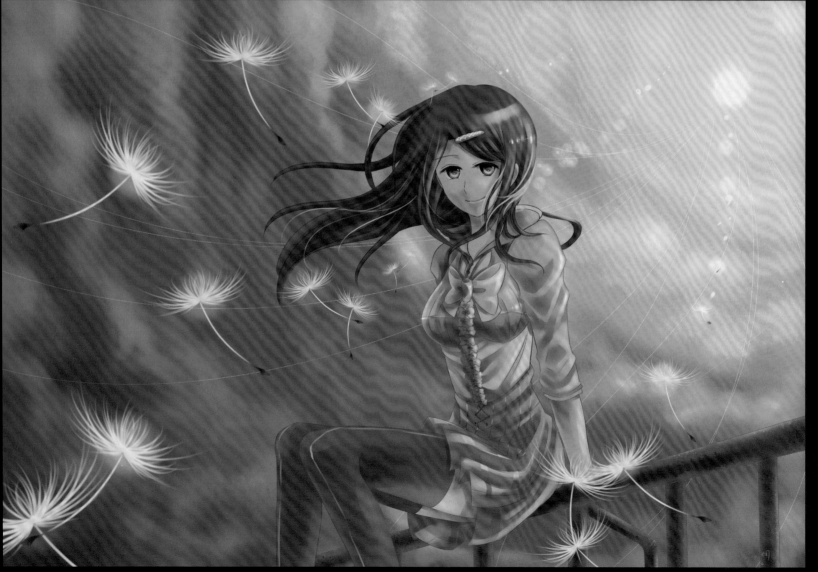

光司 / 蒲公英的約定 / 這張圖主要是背光練習。長髮飄逸的女孩坐在欄杆上彷彿在等待什麼 … 露出的一抹微笑 … 是在暗示等待的人不會出現的無奈又或是 …?

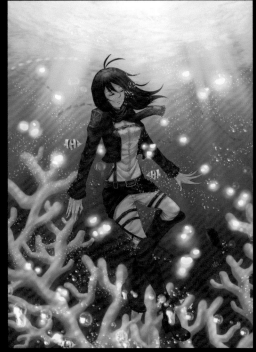

光司／心中的聲音／用現在當紅的動畫女主角 MIKASA 回角色，沉在海中的感覺。訴說著「其實我只是想多待在你身邊而已」的感覺，有種心酸的意味。

光司／花舞／原本是想嘗試一下比較浪漫的感覺結果最後變成站在極光之下的少女（？還滿喜歡顏色、光線，還有花瓣飛舞的感覺。
其實我很喜歡極光，長大後一定要存錢，然後親眼看看 >_<

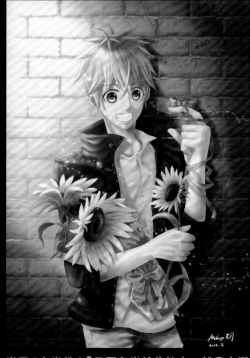

光司／向光性／「只要有光線的地方，就會充滿希望。」即便是牆角，只要光照得進去，小草也能生長。男孩手上的向日葵也象徵了生機。這張圖最滿意的地方就是向日葵，因為自己熱愛向日葵，所以滿用心去畫的，也很喜歡氣氛。

滷蛋／汗水與襯衫／最近夏天越來越熱 真的只是因為這樣喔！

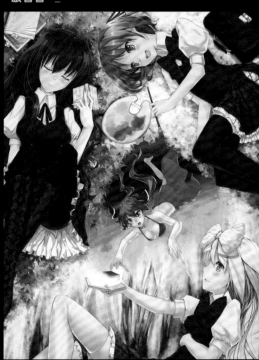

滷蛋／春夏秋冬／來自於 " 學生會的一存 " 系列的女主角，4 位女主角與男主角相遇的季節剛好是春夏秋冬，想把各女主角給人的感覺表現出來。

Risa／黑長直女高中生／感覺上黑頭髮少女給人一種說不上來的神秘，可是我又想試試不一樣的構圖，所以就讓圖中的少女試著趴在桌上思考的樣子，想畫出看起來有氣質的少女，感覺不壞所以就這樣下筆了。

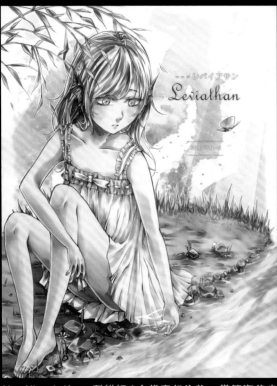

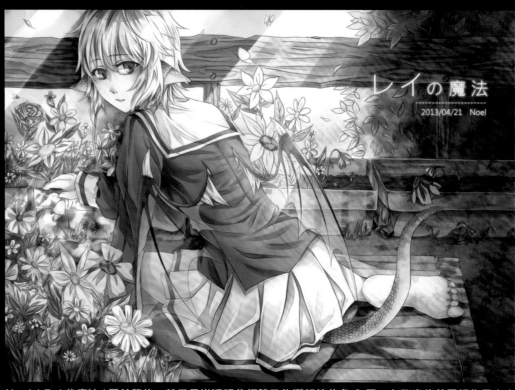

レイの魔法
2013/04/21 Noel

Noel/Leviathan 利維坦 / 古代奇幻生物，掌管海的少女——利維坦。畫了小時候的利維坦，由海龍幻化成人形，銳利的視線觀察世界上的種種事物。

Noel / Rei 的魔法 / 屬於龍族，特徵是半透明的翅膀及佈滿鱗片的角＆尾，在秘密的花園裡施展小小的魔法。

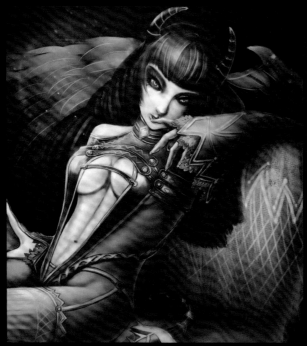

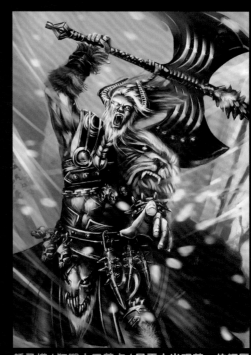

Chilia 律 / 畫眉 / 這是最初開始練古風系列的圖，當時從水波老師那學到花卉的技法所以應用過來。

鍾孟樺 / 暗夜魔女露瑟佛 / 想迷惑凡間所有男人的魔女露瑟佛，化身為年輕性感的的少女，一到了暗夜，惡魔角與翅膀便出現，被他迷惑的男人都無法逃離。

鍾孟樺 / 狂戰士巴薩卡 / 暴雪中出現著一位經歷過風霜歲月的狂戰士巴薩卡，誓死保衛民族，手中抓著大斧準備攻擊侵襲的敵人，身上穿著獸骨，肩上披著獸頭，想表現創作出粗懭兇猛的狂戰士。

orangeade/ twins / 根據 Transformers G1 故事中的雙胞胎兄弟所畫的二創作品，想表達出兄弟雖然個性回異，但彼此之間的感情仍然相當好。

傑克 /Panzer IV/ 這是我第一次嘗試設計兵器少女，主題是二次世界大戰德軍的四號戰車，服裝以骷髏裝甲師與她的前身骷髏騎兵團的元素結合而成；繪製這張圖的一部分時間都在查詢資料，兵器少女不是能輕易完成的題材呢。

傑克 / 初音槍兵 / 因為世紀帝國三這款遊戲，很喜歡大概 16~18 世紀的軍事元素；這張圖是一位叫做布綱的朋友其吉祥物正指揮作為火槍兵的初音開槍，完成它讓我對光影和畫面的掌握有所進步。

徵稿活動

臺灣同人極限誌

投稿吧！

Cmaz即日起開放無限制徵稿，只要您是身在臺灣，有志與Cmaz一起打造屬於本地ACG創作舞台的讀者，皆可藉由徵稿活動的管道進行投稿，Cmaz編輯部將會在刊物中編列讀者投稿單元，讓您的作品能跟其他的讀者們一起分享。

投稿須知：

1. 投稿之作品命名方式為：**作者名_作品名**，並附上一個txt文字檔說明創作理念，並留下姓名、電話、e-mail以及地址。

2. 您所投稿之作品不限風格、主題、原創、二創、唯不能有血腥、暴力、過度煽情等內容，Cmaz編輯部對於您的稿件保留刊登權。

3. 稿件規格為A4以內、300dpi、不限格式（Tiff、JPG、PNG為佳）。

4. 投稿之讀者需為作品本身之作者。

投稿方式：

1. 將作品及基本資料燒至光碟內，標上您的姓名及作品名稱，寄至：威智創意行銷有限公司 106台北郵局第57-115號信箱。

2. 透過FTP上傳，FTP位址：ftp://220.135.50.213:55
 帳號：cmaz　密碼：wizcmaz
 再將您的作品及基本資料複製至視窗之中即可。

3. E-mail：wizcmaz@gmail.com，主旨打上「Cmaz讀者投稿」

如有任何疑問請至Facebook 粉絲團 **http://www.facebook.com/wizcmaz** 留言

亦可寄e-mail: wizcmaz@gmail.com，我們會給予您所需要的協助，謝謝您的參與！

CMAZ 臺灣同人極限誌 讀者回函

我是回函

本期您最喜愛的單元
（繪師or作品）依序為

❶ _____
❷ _____
❸ _____

您最想推薦讓Cmaz
報導的（繪師or活動）為

您對本期Cmaz的
感想或建議為

基本資料

姓名：　　　　　　　　電話：

生日：　　／　　／　　　地址：□□□

性別：□男　□女　　　　E-mail：

如有任何疑問請至Facebook 粉絲團 **http://www.facebook.com/wizcmaz** f 留言
亦可寄e-mail: **wizcmaz@gmail.com**，我們會給予您所需要的協助，謝謝您的參與！

郵票，記得要貼！

寄發
（建議使用限時掛號）

於邊緣黏貼或釘一下

郵票黏貼處

MÁϤ!!
vol.16

威智創意行銷有限公司 收
WIZ.DESIGN

106台北郵局第57-115號信箱

訂閱價格

國內訂閱		一年4期	兩年8期
	掛號寄送	NT. 900	NT.1,700
國外訂閱（航空訂閱）	大陸港澳	NT.1,300	NT.2,500
	亞洲澳洲	NT.1,500	NT.2,800
	歐美非洲	NT.1,800	NT.3,400

• 以上價格皆含郵資，以新台幣計價。

購買過刊單價（含運費）

	1~3本	4~6本	7本以上
掛號寄送	NT. 200	NT. 180	NT. 160

• 目前本公司Cmaz創刊號已銷售完畢，恕無法提供創刊號過刊。
• 海外購買過刊請直接電洽發行部（02）7718-5178 詢問。

訂閱方式

劃撥訂閱	利用本刊所附劃撥單，填寫基本資料後撕下，或至郵局領取新劃撥單填寫資料後繳款。
ATM轉帳	銀行：玉山銀行（808） 帳號：0118-440-027695 轉帳後所得收據，與本刊所附之訂閱資料，一併傳真至2735-7387
電匯訂閱	銀行：玉山銀行（8080118） 帳號：0118-440-027695 戶名：威智創意行銷有限公司 轉帳後所得收據，與本刊所附之訂閱資料，一併傳真至2735-7387

郵政劃撥存款收據 注意事項

一、本收據請妥為保管，以便日後查考。

二、如欲查詢存款入帳詳情時，請檢附本收據及已填之查詢函向任一郵局辦理。

三、本收據各項金額、數字係機器印製，如非機器列印或經塗改或無收款郵局收訖者無效。

Cmaz!! 期刊訂閱單
臺灣同人極限誌

訂購人基本資料

姓　名		性　別	□男 □女
出生年月	年　　月　　日		
聯絡電話		手　機	
收件地址	□□□ （請務必填寫郵遞區號）		

學　歷：□國中以下　□高中職　□大學/大專　□研究所以上

職　業：□學　生　□資訊業　□金融業　□服務業　□傳播業　□製造業　□貿易業　□自營商　□自由業　□軍公教

訂購資訊

● 訂購商品

◎ Cmaz!!臺灣同人極限誌
□ 一年4期
□ 兩年8期
□ 購買過刊：期數_____

● 郵寄方式

□ 國內掛號　□ 國外航空

● 總金額　　NT._____

注意事項

• 本刊為三個月一期，發行月份為2、5、8、11月1日，訂閱用戶刊物為發行日寄出，若10日內未收到當期刊物，請聯繫本公司進行補書。

• 海外訂戶以無掛號方式郵寄，航空郵件需7~14天，由於郵寄成本過高，恕無法補書，請確認寄送地址無虞。

• 為保護個人資料安全，請務必將訂書單放入信封寄回。

威智創意行銷有限公司
郵政信箱：106台北郵局第57-115號信箱
電話：(02)7718-5178　傳真：2735-7387

WIZ.DESIGN

書　　名：Cmaz!!臺灣同人極限誌 Vol.16
出版日期：2013年11月1日
出版刷數：初版一刷
出版印刷：威智創意行銷有限公司
發行人：陳逸民
編輯：董剛
美術編輯：黃鈺雯、龔聖程
行銷業務：游駿森

作　　者：Cmaz!!臺灣同人極限誌編輯部
發行公司：威智創意行銷有限公司
總經銷：紅螞蟻圖書

電　　話：(02)7718-5178
傳　　真：2735-7387
郵政信箱：106台北郵局第57-115號信箱
劃撥帳號：50147488
E-MAIL：wizcmaz@gmail.com
Facebook：www.facebook.com/wizcmaz
Plurk：www.plurk.com/wizcmaz

建議售價：新台幣250元

98.04-4.3-04

郵 政 劃 撥 儲 金 存 款 單

帳號　5 0 1 4 7 4 8 8

戶名　威智創意行銷有限公司

金額　新台幣（小寫）

收件人：
生日：西元＿＿＿年＿＿＿月
收件地址：
聯絡電話：
E-MAIL：
統一發票開立方式：□二聯式 □三聯式
統一編號
發票抬頭

寄款人 □他人存款 □本戶存款

經辦局收款戳

請沿虛線剪下後郵寄，謝謝您！
請沿虛線剪下，謝謝您！

虛線內備供機器印錄用請勿填寫

◎寄款人請注意背面說明
◎本收據由電腦印錄請勿填寫

郵政劃撥儲金存款收據

收款帳號戶名
存款金額
電腦記錄
經辦局收款戳